U0011641

This is
Warhol

Mirror 027

This is 安迪・沃荷 This is Warhol

國家圖書館出版品預行編目 (CIP) 資料

This is 安迪.沃荷/凱薩琳.英葛蘭(Catherine Ingram)作；
安德魯.萊伊(Andrew Rae)繪；李之年譯. -- 增訂二版. --
臺北市：天培文化有限公司出版：九歌出版社有限公司
發行, 2022.07
　面；　公分. -- (Mirror ; 27)
譯自：This is Warhol.
ISBN 978-626-96096-4-2(平裝)

1.CST: 沃荷(Warhol, Andy, 1928-1987) 2.CST: 藝術家 3.CST: 普普藝術 4.CST: 傳記

909.952　　111008674

作　　者	——	凱薩琳・英葛蘭（Catherine Ingram）
繪　　者	——	安德魯・萊伊（Andrew Rae）
譯　　者	——	李之年
責任編輯	——	莊琬華
發 行 人	——	蔡澤松
出　　版	——	天培文化有限公司
		台北市105 八德路 3 段 12 巷 57 弄 40 號
		電話／ 02-25776564・傳真／ 02-25789205
		郵政劃撥／ 19382439
九歌文學網 www.chiuko.com.tw		
印　　刷	——	前進彩藝股份有限公司
法律顧問	——	龍躍天律師・ 蕭雄淋律師・ 董安丹律師
發　　行	——	九歌出版社有限公司
		台北市105 八德路 3 段 12 巷 57 弄 40 號
		電話／ 02-25776564　・傳真／ 02-25789205
增訂二版	——	2022 年 7 月
定　　價	——	280 元
書　　號	——	0305027
Ｉ Ｓ Ｂ Ｎ	——	978-626-96096-4-2

This is Warhol

安迪·沃荷

凱薩琳·英葛蘭 (Catherine Ingram) 著

安德魯·萊伊 (Andrew Rae) 繪

李之年 譯

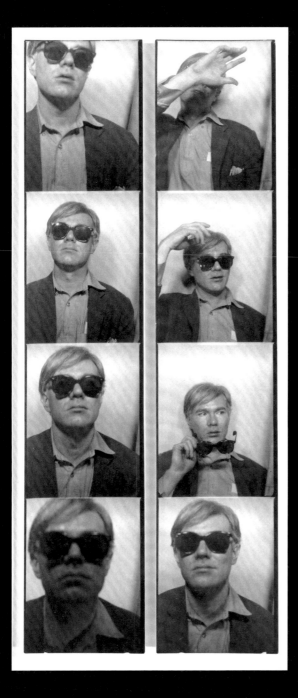

《自拍亭自拍照》（*Photobooth Self-Portrait*）
安迪・沃荷，約一九六三年
明膠銀鹽相片

每幅7¾ × 1⁷⁄₁₆ 英寸（**19.6 x 3.6公分**）
大都會藝術博物館，購入品，羅傑斯基金，喬伊斯及羅伯特・曼喬爾（**Joyce and Robert Menschel**），
阿德瑞娜及羅伯特・姆努欽（**Adriana and Robert Mnuchin**），哈里・卡恩（**Harry Kahn**），
以及匿名禮物，以資紀念尤金・施瓦茲（**Eugene Schwartz**），**1996.Acc.n.: 1996.63a,b**。

安迪‧沃荷在兩組拍立得照片中亮相：笨拙的小夥子搖身一變成了紐約大紅人，戴著墨鏡，頂著一頭銀髮，一臉酷樣。相機不停自動狂拍，沃荷則胡搞瞎鬧，將座椅調高又調低，在鏡頭前搔首弄姿。他一如往常，刻意跟我們保持距離：在其中六張照片中，他躲在又黑又大的墨鏡後；當他拿下墨鏡，又用手遮臉，或別開臉不看鏡頭。

這組自拍照儼然是含括普普文化的前衛藝術。拍攝地點在地鐵站和購物中心到處看得到，「拍四張只要二十五分」，主打便宜照片的自拍亭。即拍即棄的搶眼照片幾近四方形，捕捉連續的定格畫面，表現出時間進程，沃荷也挖掘出箇中之美。

沃荷只替相框的內容背書：「若你想全盤了解安迪‧沃荷，只需瞧瞧我的畫作、我的影片和我本人即可。那就是我，如你表面所見，再無其他。」然而，光亮滑溜的表面卻撼人心弦。不少人認為沃荷就像一面鏡子，鉅細靡遺映照出現代社會的空虛。

匹茲堡的煙囪

　　安迪‧沃荷在一九二八年八月六日出生於匹茲堡。父母茱莉亞和安德烈‧沃荷拉（Julia and Ondrej Warhola）來自捷克斯洛伐克（Czechoslovakia，現在的斯洛伐克東部）盧森尼亞山村。時值經濟大蕭條，孩子嗷嗷待哺，安迪一家住在居民大都為盧森尼亞人的社區裡，自絕於匹茲堡的硬派藍領文化。他們在家都用母語交談，茱莉亞會講村落古老的傳說、唱傳統民謠給孩子聽。安迪喜歡在「曬衣繩上掛滿頭巾及工作服的捷克貧民窟」閒晃。後來移居紐約時，他也會聆聽母親唱盧森尼亞歌謠的錄音帶。

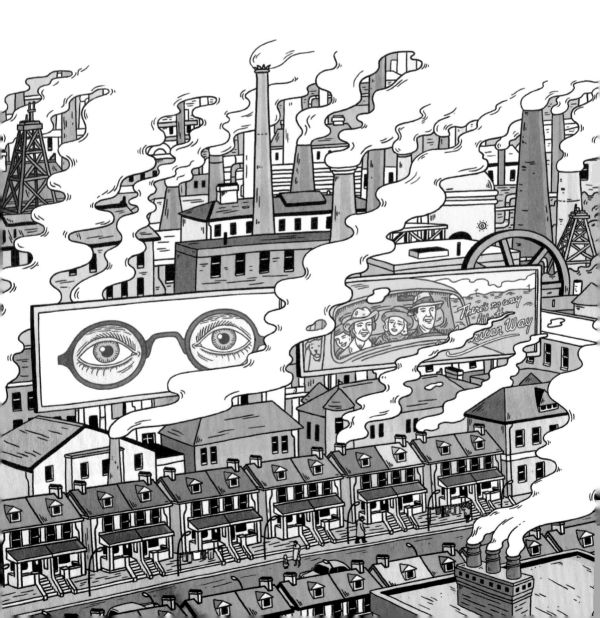

聖若望教堂

　　安迪七歲前，全家共搬了五次家。一九三四年，安德烈在道森街三二五二號買下一棟黃磚屋，走路即可到聖金口若望拜占庭教堂（St John Chrysostom Byzantine Catholic Church）。他們全家每週都會上教堂兩次。

　　聖像是天主教信仰的中心，聖徒仰望聖像，就彷彿邂逅活生生的聖人。聖若望教堂的聖像有一整排繪有聖像的鍍金牆。沃荷會盯著這些色彩鮮豔、表情淡然的聖像長達好幾個小時。後來他將會畫出現代聖像。他筆下的康寶濃湯罐頭和好萊塢明星雖淡然卻栩栩如生，就像聖若望教堂的聖人般大放異彩。

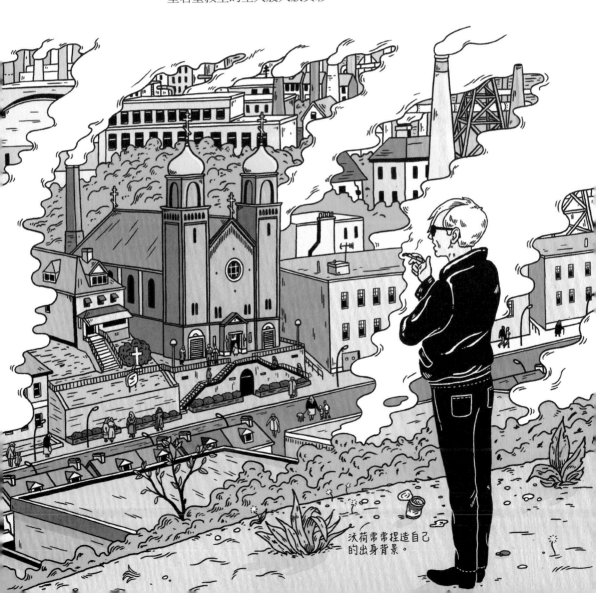

沃荷常常捏造自己的出身背景。

茱莉亞

茱莉亞和安德烈的第一個孩子是名女孩，全家尚未移居美國前，便因故夭折。安迪是三個兒子中的老么，最為體弱多病，似乎也最受關照。正如茱莉亞所說：「安迪是我的寶貝。我的另一個寶貝女兒在我丈夫離開……時過世，如今我的寶貝就是安迪。」

茱莉亞是極具天分的藝術家。她從家常手工藝做起，化廢棄物為藝術品，用熱蠟和刺繡織物裝飾復活節蛋。她老是在畫畫。老二約翰說：「我們全都會畫畫。」一九五四年，茱莉亞出版了畫冊《聖貓》（ Holy Cats ），畫的全是奇特的貓咪和天使。她也寫得一手好字，字體獨具一格，兼做平面設計的她，替月犬 *（Moondog）設計的唱片封面字體還獲了獎。安迪早期廣告上的字體設計全都出自茱莉亞之手。

＊ 譯註：月犬是著名作曲家、音樂家，為美國音樂界傳奇人物，人稱「第六大道的維京人」。

雖然母親很有藝術天分，卻老讓沃荷沒面子，她總愛自稱是「老農婦」。多年後，茱莉亞搬到紐約住時，安迪還曾試圖改造她頭巾農婦的形象，帶她去梅西百貨血拼。在他們紐約的豪宅中，沃荷將茱莉亞安置在「樓下」，似乎不想讓她跟來客打照面。

繭居生活

八歲時，安迪得了風濕性舞蹈症，又稱舞蹈症，臥病在床長達十週。大病一場後，他飽受後遺症之苦，不僅會神經性顫抖，臉頰長了塊紅斑，陰囊也遍布傷痕，據他的醫生說，他相當引以為恥，害怕脫衣服露出身體。接下來兩年的夏天，他又生了病：「我老是在放暑假第一天發病。我搞不懂這是什麼意思。整個夏天我只能聽收音機度過。」安迪並未在外頭跟小朋友玩耍，而是由他的兩位哥哥坐在他床邊，教他描摹、畫畫。茱莉亞也會讀他最喜歡的漫畫書給他聽。他的床頭邊掛了許多漫畫英雄及好萊塢明星海報，當時的他，簡直就像活在名流、英雄環繞的幻想世界中。

一九四二年，安德烈在工地喝到毒水，不幸驟逝，當時沃荷才十四歲。哀慟欲絕的他，躲在床底，拒絕去看開棺供人瞻仰遺容的父親。茱莉亞決定不讓他出席父親葬禮，理由是他患有「神經上的疾病」。沃荷長年對疾病及死亡戒慎恐懼，死亡也是潛伏在他作品下的洶湧暗潮。

這些海報是他從紙面光亮的雜誌剪下，如《魅力》雜誌。

安迪愛看漫畫，而且很迷卜派和狄克·崔西。

安迪將海蒂·拉瑪（Hedy Lamarr）替媚比琳拍的宣傳照影印下來。一九六〇年代，他還以她為題製作了一幅絹印版畫。

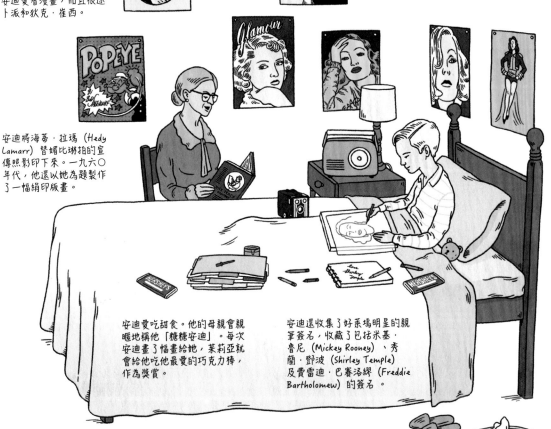

安迪愛吃甜食。他的母親會親暱地稱他「糖糖安迪」。每次安迪畫了幅畫給她，茱莉亞就會給他吃他最愛的巧克力棒，作為獎賞。

安迪還收集了好萊塢明星的親筆簽名，收藏了包括米基·魯尼（Mickey Rooney）、秀蘭·鄧波（Shirley Temple）及費雷迪·巴賽洛繆（Freddie Bartholomew）的簽名。

以商業藝術起家

在沃荷家裡，藝術不只是探索心靈，而是重要的工作，他們可藉此賺取生活所需。家計拮据時，母親用錫罐做成花束賣給鄰居，沃荷也依樣畫葫蘆。一放假，他就會幫哥哥在貨車後方賣蔬菜水果，還會替客人畫肖像畫，好多掙點錢。在早年打雜工時，沃荷就已展露出真我，一下子就可看出他的眼光獨具美感，拚命力爭上游，且嗜財如命。這個「窮小子」一開始在雜貨店打工，就被店內一排排閃亮新商品給迷住，不禁心想：「（這個地方）好美，簡直就像天堂一樣。」

後來就讀藝術學校時，沃荷替約瑟霍恩百貨設計櫥窗。這棟家喻戶曉、七層樓高的百貨，是匹茲堡市中心第一間百貨公司，其聖誕樹碩大無比，高聳至屋頂，每年都有人潮蜂擁而至，就為看它一眼。沃荷以一小時五十美分的薪資，從時尚雜誌汲取靈感，學會如何替產品打廣告，將平凡的商品渲染成奇貨可居，誘人上鉤。法國哲學家、文化理論學家尚‧布希亞（Jean Baudrillard）認為：「廣告不過是……引人遐思罷了。」沃荷對廣告神話深信不已：消費性產品就跟貼在他床頭四周的海報一樣，代表的事物不同凡響。一九五〇年代，沃荷也替第五大道上的高級時尚百貨邦威特泰勒百貨設計櫥窗。

百貨櫥窗設計的經歷也反映出沃荷的私生活。他不擅與人建立親密關係，跟只逛不買的人一樣，他比較像是個在一旁窺視世界的旁觀者：「我寧願坐在家中，在臥室觀賞螢幕上每場我受邀出席的派對。」他不只有品牌迷思，甚至還變本加厲將名人偶像化，製造出完美無缺的象徵。他相信「幻想愛慕遠勝於真實的性愛。永遠不會相遇的兩極，彼此間的吸引力才最令人心癢難耐」。

學校生活

　　安迪在小學過得並不順利，他不但被課業弄得一個頭兩個大，也很難交到朋友。上了中學申利高中（Schenley High School）後，學校生活平順許多，他也交到了第一個朋友艾琳諾・西蒙（Eleanor Simon）。大他一歲半的艾琳諾就像大姊姊，對安迪呵護備至，還幫他做作業。他因此信心大增，最後以班上前三名的優異成績畢業。安迪也逐漸離開茱莉亞保護傘，開始不再那麼畏畏縮縮。

　　就讀申利高中時，安迪拿到了卡內基理工學院（Carnegie Tech）提供給資優生的繪畫課程的獎學金。好幾位知名美國藝術家都是由此發跡，講師喬瑟夫・費茲派崔克（Joseph Fitzpatrick）發覺課堂上瀰漫著蓄勢待發的氛圍：「我們對學生的期許很高，也如願以償。」費茲派崔克說，他們馬上就發現了安迪的天分：「我很清楚記得他的風格與眾不同，非比尋常……他從一開始就獨創一格。」

　　這些藝術課程讓沃荷見識到前所未見的世界，當中充斥著特權與財富。卡內基藝術博物館的雕塑館中收藏了不少經典的古典塑像及埃及雕刻，建築館則展覽了歐洲建築特有的壯觀外牆，全都讓沃荷歎為觀止；但課堂上的富家子弟更是令他甘拜下風：過了多年，他仍記得那些富二代的酷炫名車，還有「他們那些一身訂製華服、珠光寶氣的貴婦母親」。

卡內基理工學院，一九四五至一九四九年

　　安迪的父親過世後留下一筆保險金，於是這筆錢便用來供安迪讀大學。一九四五年九月，安迪進了卡內基理工學院就讀。這所大學主授純藝術及現代設計。羅伯特‧萊帕（Robert Lepper）教授描述班級風貌：「我的班上有一半學生想當『嚴肅』的藝術家，在想搞廣告設計的安迪那夥人看來，他們老是高高在上，狗眼看人低。我的職責就是居中協調，讓兩派不再水火不容。」沃荷主修圖像設計，一九四九年取得了學士學位。他也玩了一會「嚴肅」的藝術，這時期的畫作極具表達性：一片空白上畫著孤零零的人，畫風激躁、粗糙。

　　就讀藝術學校時，沃荷畫了他的教授。留著刺蝟頭短髮、戴著文青風眼鏡、朝天鼻的萊帕，看起來年輕有朝氣，吐出舌頭，做出勝利手勢。筆觸相當鮮活，一系列銳角三角形（舌頭、手指及衣領處）與鬍鬚和頭髮的短刺筆觸形成強烈對比。藝術學院朝氣蓬勃、學風自由，似乎令破繭而出的沃荷目眩神迷。有別於傳統藝術學校曲高和寡的風氣，萊帕的課通俗易懂，引用的參考資料也跟得上流行（「我是聽〈美國男孩〉（American Boy）、看《週六晚報》（*The Saturday Evening Post*）長大的」）。對將來會拿湯罐頭入畫的學生來說，他簡直是再合適也不過的良師。

　　沃荷在卡內基理工學院過得相當恬意。他在班上結交到幾位好友，加入了現代舞社團，還在期末表演參上一腳。沃荷曾在飛黃騰達時覥腆地說：「我從來沒想過要當畫家。我想當踢踏舞者。」沃荷全心投入大學生活，也因此對母親不理不睬。或許是因為茱莉亞感到孤單，她並未幫他付大三的學費，安迪只好想盡辦法四處籌錢，才不至於中斷學業。大四時，沃荷開始鑽研塗印技巧（blotted-line），他成為商業藝術家後，塗印技巧儼然成了他的招牌風格。沃荷已準備好邁步向前，大展身手。

《羅伯特 · 萊帕，無題》（羅伯特 · 萊帕的誇飾肖像畫，
Robert Lepper, Untitled 〔*Caricature of Robert Lepper*〕）
安迪 · 沃荷，一九四八年至一九四九年

銅版紙石墨畫
11 × 8 ½ 英寸（27.9 × 21.6公分）
安迪 · 沃荷博物館，匹茲堡；建館館藏，安迪 · 沃荷視覺藝術基金會捐贈。

大蘋果

一九四九年，從卡內基理工學院畢業後，沃荷離開了匹茲堡。「十八歲時，我朋友把我塞進克羅格購物袋，硬拖我去紐約。」他激動萬分，迫不及待想成為紐約客。他跟大學同學菲利浦・皮爾斯坦 (Philip Pearlstein) 在時髦的曼哈頓合租一間便宜的公寓。光鮮亮麗的新生活實現了他童年時的諸多嚮往。

跟蹤狂

沃荷會流連徘徊於楚門・卡波提 (Truman Capote) 位於公園大道的公寓附近，希望可與這位名作家不期而遇。

觀星家

沃荷會坐在廣場飯店大廳，凝視滿天繁星。

藝術和商業

一九六○年，沃荷賺進逾七萬美元，成了紐約市酬勞最高的商業藝術家。

《魅力》

沃荷第一份插畫工作，就是和《魅力》雜誌合作。

蟑螂

沃荷住的第一間公寓中蟑螂猖獗。初次受訪時，蟑螂從他袋中掉出，在桌上爬竄。

母親

茉莉亞在一九五二年搬到紐約跟
安迪同住，直到一九七〇年才住
進安養院，接受看護。

兩人份高級餐點

沃荷喜歡在紐約最高級的餐廳大快朵
頤。他通常會點兩份餐點，其中一份
外帶，在回家路上拿給遊民吃。

金錢

沃荷發現金錢有助他
提升社會地位。套他
的話說：「買朋友感
覺很爽。」

名聲

沃荷憑著高超手腕出
人頭地，沒多久就成
了紐約名流。

布魯明黛百貨

沃荷沒事就會來這棟名聞遐邇的紐約
百貨公司閒晃，跟店員話家常。

商業作品

　　沃荷飛黃騰達，成了商業藝術家。他的第一份工作是和《魅力》雜誌合作，接著所有重量級時尚雜誌都成了他的客戶，包括《時尚》（*Vogue*）及《哈潑》（*Harper's Bazaar*）。安迪有股孩子氣的魅力，客戶都稱他為邋遢安迪（Ragged Andy），因為他老是穿著 T 恤和斜紋布褲，模樣十分邋遢。他總會提著紙袋去開會，紙袋裡頭裝著自己的作品，也因此得了另一個小名：紙袋安迪。他遲早會打扮入時，跟麥迪遜大道上其他的潮人一樣，穿上訂製西裝及義大利皮鞋。但沃荷深知邋遢安迪的形象影響力不容小覷，儘管穿著講究，卻故意帶點邋遢風，還慫恿他的貓咪在皮鞋上撒尿，好讓鞋子看起來老舊。

　　當時的廣告大都華而不實，沃荷的作品卻令人耳目一新。他運用塗印技巧，做出的成品質感粗糙而純樸。但矛盾的是，這種信手拈來的作畫手法其實技巧相當複雜。沃荷會先用自來水筆描繪出簡單的畫，趁墨水未乾時複印原作，以此手法，便可製造出許多副本。

《野生覆盆子》

　　安迪替食譜書《野生覆盆子》（*Wild Raspberries*）畫的插圖既生動又豐富，筆下線條時而粗濃，時而淡薄。在這幅插畫中，盤子周遭呈輻射狀的線條碎裂成斷斷續續的破折號，有些線條彎曲拱起。鮮豔的粉色水彩甜美如糖，彷彿可嘗到果凍的滋味。題字則出自茱莉亞‧沃荷拉之筆。

Run down to Dick Camps and buy an old
wire wisk. Beat 6 eggs and ½ cups sugar
until thick and then add ½ cups flour sifted
7 tablespoons strong black Coffee. add 5
egg whites stiffly beaten and bake in 12
spring form molds. On the top layer spread
an orange glaze and slices of fresh Pineapple
decorate with a red sweetheart rose made
from spun sugar and Dr. Martins dye. let
the cake for at least 14 hrs. before
serving and hang the wire wisk on the
Kitchen wall above the rotisserie.

Torte a la Dobosch

Dickie Camp
$169

《野生覆盆子》

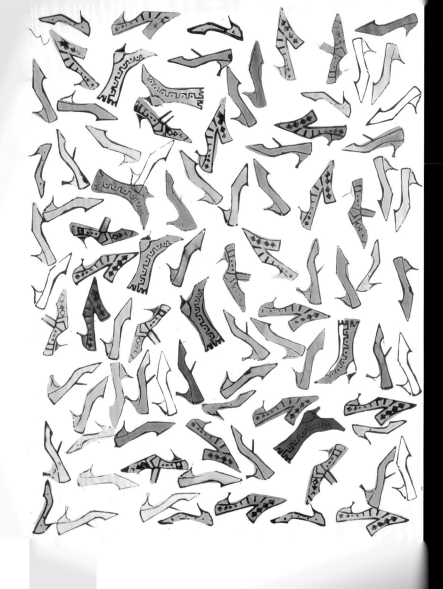

迷你工廠

　　沃荷神話的樞紐非工廠莫屬，還有製作出那一幅幅絹印版畫的幕後團隊。一九五〇年代，工廠規模尚小，人力精簡：沃荷聘雇友人奈森‧葛拉克（Nathan Gluck）來幫忙畫插圖，母親則負責上字。在商業圈，團隊合作乃是常態，但純藝術界只要藝術家的獨創性，其餘皆不屑一顧，正如哲學家亞瑟‧丹托（Arthur Danto）所言：「大家會認為米開朗基羅的作品……獨一無二，深具意涵。」抽象表現主義者（Abstract Expressionist）強調創作過程如同表現畫家的內在靈魂。如此戲劇般的藝術在沃荷手裡告終，誰都能做出他的作品。

戀足癖

　　一九五〇年代中期，沃荷從米勒鞋公司（I. Miller）接下了一筆大訂單，對方請他製作每週要刊登在《紐約時報》（The New York Times）上的廣告，好提升品牌形象。這間公司是不是曾耳聞沃荷有戀足癖？他的男友約翰‧吉奧諾（John Giorno）風趣地證實這項傳聞：「我坐在一張十七世紀的西班牙椅上……安迪冷不防趴到地上，雙手放在我的腳上，然後開始舔吻我的鞋子。」沃荷發揮巧思，使米勒鞋看起來既時髦又摩登，改變了女性對這牌子的印象。上頁插圖中，大量色彩繽紛的鞋子及靴子踩踏在明快的空白畫面上，從圖中的確也可看出他對尖頭鞋、亮麗高跟鞋及繡花靴情有獨鍾。

　　替米勒鞋製作廣告時，沃荷也發現了多多益善的道理，正如他所言：「作品的主題是鞋子，一雙鞋替我賺進十三美元。所以每雙鞋以十三美元去估，要是他們給我二十雙鞋來製作一則廣告，便是二十乘以十三美元。」一九六〇年代，他在絹印畫持續使用將主題大量重複的方式，每幅絹印畫也會賣出好幾種版本。如此創舉再度撼動藝術圈，挑戰藝術乃獨一無二的思維。

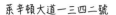

萊辛頓大道一三四二號

一九六〇年，沃荷在萊辛頓大道上買了一棟排屋。博物館館長華特·霍普斯 (Walter Hopps) 曾在一九六一年造訪此處，根據他的說法，這裡「很陰暗，但空間很大……而且奇怪的是竟然沒傢俱」。這間排屋猶如一只令人歎為觀止的珍物展示櫃，內有安迪稀奇古怪的收藏品，從糖果扭蛋機到純藝術畫作，應有盡有。當萊辛頓大道排屋中的收藏品在拍賣會上出售時，《時代》雜誌還稱之為「世紀車庫大拍賣」。

沃荷和母親及二十五隻暹羅貓同住於此。除了一隻貓名叫赫斯特，其他全叫山姆。

沃荷：「一九五〇年代晚期，我開始迷戀電視。」

廉價高傳真音響整天播放音樂。

茱莉亞會替安迪熱碗康寶濃湯，當作午餐。

茱莉亞住樓下。

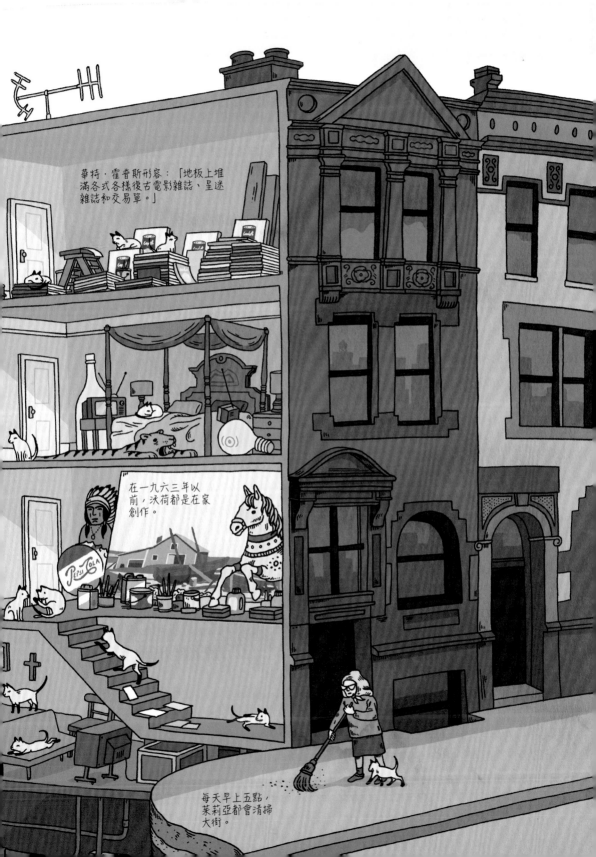

華特‧霍普斯形容：「地板上堆
滿各式各樣復古電影雜誌、星迷
雜誌和交易單。」

在一九六三年以
前，沃荷都是在家
創作。

每天早上五點，
茉莉亞都會清掃
大街。

藝術的嚴肅面

一九五〇年代晚期，沃荷開始較常思索「嚴肅」的一面：純藝術。當時藝術圈正經歷巨大變革，各路藝術家紛紛質疑起當道多年的抽象表現主義（Abstract Expressionism），認為表現主義畫家太過著重於心靈探索，與現實及日常生活體驗脫了節。色彩陰鬱、重心靈洗滌是表現主義典型的風格，卻令新一代畫家感到啼笑皆非。

羅伯特・勞森伯格（Robert Rauschenberg）及賈斯培・瓊斯（Jasper Johns）便是改朝換代的代表人物，其逼真的作品多半以周遭事物為題：勞森伯格擷取真實物件入畫，包括牙膏污漬、被子、舊報紙，甚至死鳥，而瓊斯筆下則多為日常事物，像是信件、靶子、國旗等。沃荷的好友藝術代理商艾彌爾・德・安東尼歐（Emile de Antonio）是勞森伯格和瓊斯的死忠支持者。德・安東尼歐會跟沃荷閒聊，分享自己在「巨大的美國國旗及史上第一幅靶子畫、數字畫」前，與勞森伯格和瓊斯共進晚餐的軼事。身為追星族的沃荷聽了心花怒放：「對我來說，光是想到那幅場景，就夠令人興奮了。」據沃荷說，兩人漫不經心的閒扯淡是磨練他技藝的良方。

垮世代（Beat Generation）是一群戰後美國作家，也提供了另一個重要的時代背景。他們筆下的美國，同樣也是真實、現代的寫照。在詩作〈嚎叫〉（*Howl*）中，詩人艾倫・金斯堡（Allen Ginsberg）引人進入嗑藥狂歡、夜夜笙歌的世界，跟沃荷銀色工廠中的景象頗有異曲同工之妙。一九六〇年代，垮世代詩人會集聚在安迪的銀色工廠廝混，安迪還替金斯堡及傑克・凱魯亞克（Jack Kerouac）拍攝短片。

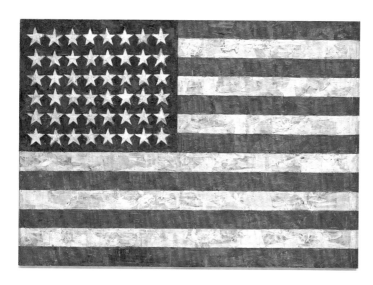

賈斯培・瓊斯，《國旗》（*Flag*），一九五四年

日期見背面。蠟彩、油彩、拼貼布畫，夾板裝裱，42¼×60⅝英寸（107.3×153.8公分）。現代藝術博物館，紐約。菲利浦・強森（**Philip Johnson**）捐贈，以資紀念阿弗烈德・小巴爾（**Alfred H. Barr, Jr.**），106.1973。

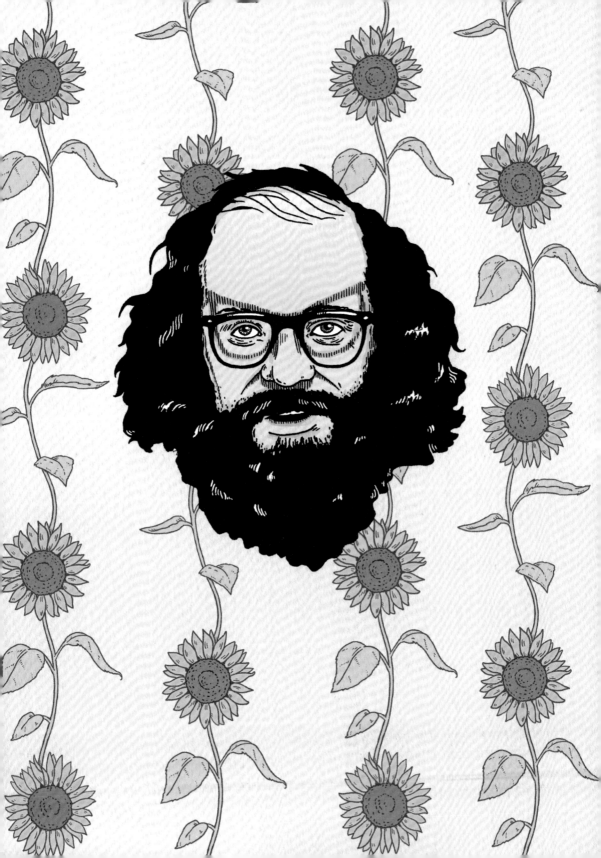

普普藝術

一九六〇年代早期，沃荷成了紐約普普藝術圈的要角。除了安迪之外，普普大咖還有克拉斯·歐登伯格（Claes Oldenburg）、湯姆·韋賽爾曼（Tom Wesselmann）、詹姆斯·羅森奎斯特（James Rosenquist）、羅伊·李斯登斯坦（Roy Lichtenstein）等人。這些大師雖各自獨立創作，卻英雄所見略同。大都會博物館二十世紀藝術館館長亨利·蓋札勒（Henry Geldzahler）形容這些人的崛起：「簡直就像齣科幻電影。你們這些來自城市各方的普普藝術家齊聚一堂，彼此互不相識，從淤泥中崛起，舉步維艱，苦心作畫。」

美國普普藝術家胸懷壯志，偏激急進。就像瓊斯及勞森伯格兩人一樣，普普派反對既定的藝術圈，不屑曲高和寡，認為藝術不該只由精英文人獨享。普普藝術不需要任何相關知識也能欣賞，簡單、直白、有趣，謳歌現代日常生活。正如沃荷所說：「普普藝術家筆下的圖像，走在百老匯大道上的任何人都能秒懂──漫畫、野餐桌、男褲、名流、浴簾、冰箱及可樂瓶──這全是抽象表現主義避之唯恐不及的偉大現代發明。」

他們的藝術是為平民百姓而做，畫筆描繪的不只是「紐約」特有風貌，而是身為美國人共同的體驗。沃荷在某趟公路旅行時（絕妙的美式消遣）發現全國高速公路標誌及廣告牌都可見「普普」調性，就像他描述的：「越往西邊開去，高速公路上的景致就越來越有普普風……感覺大家都像是同道中人似的。」這話說得一點也沒錯，套句沃荷的說法：「普普美國就是美國。」

電子革命

　　普普藝術家生活在電子產品蓬勃發展的時代，樂此不疲。嶄新聲光團團包圍當時的美國人，黑白電視、黑膠唱片機、個人錄音機、手提式收音機、拍立得相機陸續上市，並在家家戶戶爭得一席之地。民眾在客廳觀賞美國第一場電視辯論，看總統候選人甘迺迪和尼克森唇槍舌戰，幾年後又目睹甘迺迪總統遭槍擊身亡。一九六九年，全世界都死盯著老鷹號登陸月球的實況轉播不放，看著阿姆斯壯邁出人類踏上月球的第一步。

　　哲學家馬歇爾·麥克魯漢（Marshall McLuhan）認為電子革命「顛覆了文化、價值觀及態度，使其在轉瞬間劇變」。這些新體驗令安迪振奮不已。他會「想像如果自己是總統，會怎麼好好利用看電視的時間」。演員湯姆·雷西（Tome Lacy）回想起和安迪搭乘同一部電梯時，聽到首次播放的電梯音樂。兩人隨音樂翩翩慢舞，直到電梯到達目的地樓層為止。只要是最新產品，沃荷一律不放過，全都入手。在他家中，電視、高傳真音響、收音機播個不停，在派對上，與其和賓客閒聊，沃荷倒寧願拿起照相機猛按快門，或按下錄音座的播放鍵。

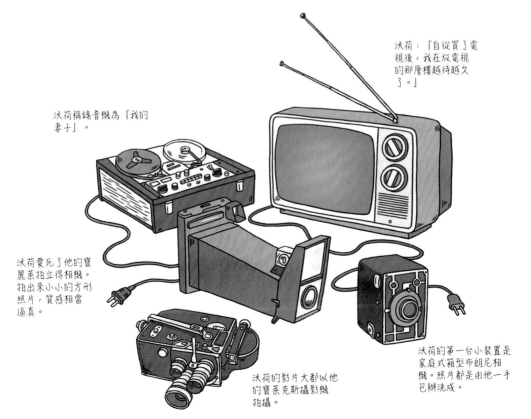

沃荷：「自從買了電視後，我在放電視的那層樓越待越久了。」

沃荷稱錄音機為「我的妻子」。

沃荷愛死了他的寶麗萊拍立得相機。拍出來小小的方形照片，質感相當逼真。

沃荷的影片大都以他的寶萊克斯攝影機拍攝。

沃荷的第一台小裝置是家庭式箱型布朗尼相機。照片都是由他一手包辦洗成。

第一幅普普風作品

沃荷的頭幾幅普普畫作乃以廣告和漫畫為原型,當時廣告和漫畫都被人視為用後即棄的圖像。一九六○年,他畫了自己孩提時代的英雄狄克·崔西。參考漫畫書作畫,在當時算相當大膽的創舉。狄克·崔西的原作者切斯特·古爾德(Chester Gould)揮筆創造出社會脫序、犯罪肆虐的美國。他作品中的「壞人」是根據他在報紙上讀到的黑幫分子的形象繪成,大反派炸彈臉(Bomb Face)長了顆砲彈頭,象徵世界大戰隨時可能爆發,造成人心惶惶。

狄克·崔西的故事涉及邊緣人文化。行事低調的硬派警探是個反骨的都會牛仔,會私下制裁歹徒。沃荷用上了所有最新的玩意,描繪出極富普普魅力的崔西。金斯堡的〈嚎叫〉如實描述了步調緊湊的日常生活,書中角色愛口無遮攔嘶吼,而這幅作品畫風也如〈嚎叫〉般寫實逼真。沃荷筆下崔西粗獷的容貌很傳神,如招牌鷹鉤鼻、有稜有角的下巴,用色也跟古爾德一樣大膽。有趣的是,沃荷卻被人批評做得不夠徹底。沃荷不採漫畫的平面式畫風,依然故我,筆觸紋理分明,強調色彩:狄克·崔西的臉孔和刻畫著陰影線條的綠色背景,崔西的帽緣和夾克底部還濺上了些許顏料。

一九六一年,李歐·卡斯特里藝廊(Leo Castelli Gallery)聯合負責人伊凡·卡普(Ivan Karp)到萊辛頓大道拜訪沃荷。這次會面至關重要,因為沃荷可藉此機會和藝廊談定合約。根據卡普形容,他看了「三、四十幅以漫畫為主題的作品。有些畫風偏抽象表現主義,有些則非常簡單無感」。卡普並未跟沃荷簽約,不過倒是給了他一些建議:「我告訴他,我偏好沒有飛濺顏料及筆刷痕跡的作品。要是你想走漫畫風……不如貫徹漫畫風到底。」

沃荷的好友藝術代理商艾彌爾·德·安東尼歐也有同感。一年前,安迪曾給他看兩幅可樂瓶畫作,一幅偏向抽象表現主義風格,另一幅的可樂圖樣則走的是硬邊風。德·安東尼歐直接了當地說:「別鬧了,安迪。抽象風(抽象表現主義)那幅連垃圾都不如,另一幅卻很不得了。它呈現了我們所在的社會、我們的身分,美麗至極又赤裸裸。」於是沃荷只好拿掉自己的個人風格,不再揮彩噴濺,一改隨性筆觸,轉而著重於大眾視覺語彙。不過普普藝術家羅伊·李斯登斯坦卻先聲奪人,老早就將漫畫風收入囊中。

1961

一九六一年是關鍵的一年。為了找出能展現美國大眾文化精髓的形象，沃荷和對手爭著搶頭香……

沃荷著手以漫畫為元素作畫。

沃荷參觀了李歐‧卡斯特里藝廊。伊凡‧卡普帶他去拜見羅伊‧李斯登斯坦的畫作《女孩與球》。

我的天啊，我工作室裡也有幾幅跟這張畫很像的作品。你想不想來瞧瞧？

李斯登斯坦緊接著開始採原用於漫畫的網點技法入畫。

李斯登斯坦先聲奪人搶下漫畫風。

可惡，被他搶

此時，普普藝術也如雨後春筍般冒出。

克拉斯·歐登伯格開了間專賣美食樣品的店，結果大獲成功！

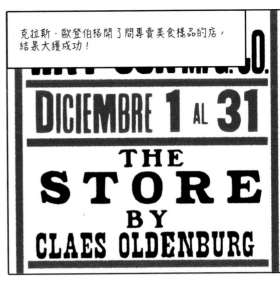

沃荷深陷絕望。

墨里爾·拉圖建議他畫……

你每天都會看見、再熟悉不過的東西，像是康寶濃湯罐頭之類。

沃荷付錢給拉圖，感謝她的建議。

喔，這主意聽起來很正點。

品牌中見普普風

　　一九六二年，沃荷畫了康寶濃湯罐頭，畫風寫實逼真，簡直就跟罐頭上的標籤如出一轍。後來有人問沃荷為何選擇這個主題，他回答：「我以前會喝康寶濃湯，每天都拿它當午餐。」沃荷終於選定了主題：美式品牌。他接著又畫了康寶濃湯全數三十二種口味，以及其他經典知名品牌可口可樂、布里洛鋼棉皂墊，甚至連美鈔都曾入畫。

　　極致紫羅蘭是沃荷潮人迷妹中的一員，她在自傳中提到一段和沃荷外出用餐的趣事：「安迪壓根兒沒等我一起點餐……他自顧自點了可樂、雞肉濃湯、糖漬水蜜桃和咖啡。等到換我點餐時，他的餐點早就擺在面前，他也不客氣地開動。『那個服務生真不懂上餐禮節。』我不想把矛頭指向他，只好如此抱怨……我望著自己面前空無一物的桌面，偷瞄他面前的食物。『禮節我懂得很，』他氣沖沖地反駁。『我可是曾替愛咪·范德比（Amy Vanderbilt）的《禮節大全》畫過插圖呢……』」

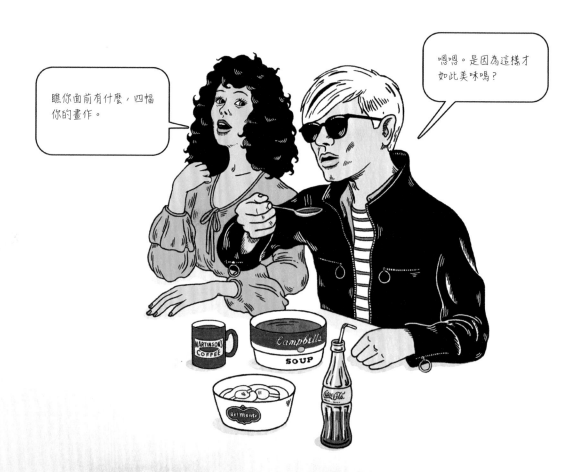

品牌風格

　　康寶絹印畫如實逼真，未經修飾，也不見如豐富生動的筆觸那樣「擬藝術」的痕跡。沃荷一改畫風，力求「原汁原味呈現」，卻也因此惹怒大眾和評論家。許多人看了深感奇恥大辱。這人該不會只是複製濃湯罐頭包裝吧？他的畫法常被人解讀為冰冷虛無。雖然如此，沃荷堅持主題不加以修飾，著重「自然之美」。

　　沃荷稱德‧安東尼歐是「我認識的人中，第一個視商業藝術為真正的藝術、視真正的藝術為商業藝術的人」。沃荷看見了康寶濃湯商標之美，欣賞其簡潔大膽的用色，堪稱經典的古樸字體。他深信品牌迷思：一碗湯、一杯甜死人不償命的飲料，包你喝了樂無比。只要是美國公民人人都有份，身為移民後代的他對此也讚不絕口。套他的話來說：「美國這個國家最偉大的地方，是它開風氣之先，提倡最富有跟最貧窮的顧客買的東西基本上沒什麼兩樣。打開電視，看到可口可樂就知道總統喝可樂，伊麗莎白‧泰勒也喝可樂，想一想就明白你自己也喝得起可樂。」

普普商店

　　一九六二年，沃荷首度舉辦了普普個人展，展出三十二幅康寶濃湯罐頭全系列口味。他在個展上呈現出品牌商品從堆在工廠地上，到擺上超市貨架的生命歷程。他仿效生產線作業，所有產品都大小如一（絹印畫的尺寸為二十乘十六英寸），從基本款的番茄濃湯到創新口味巧達起司濃湯，將所有康寶濃湯口味一網打盡。展覽陳設仿照超市陳列，每幅絹印畫各自立在自己的架上，三十二種口味排排站，宛如整齊排放的食品雜貨。別忘了沃荷的童年正值經濟大蕭條，全系列商品招搖擺出，富足無虞的氛圍一覽無遺。

　　康寶濃湯系列畫作想表達的核心意義是令人玩味的千篇一律：每幅畫都如出一轍，也極為擬似真實的罐頭。沃荷是精通複製的大師，他相信複製本身能給予人慰藉。沃荷小時候會數到家門口的樓梯有幾階。他收集古董，喜歡成堆購入：萊辛頓大道搞不好有間房間堆滿了未開封的糖果袋。

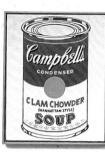
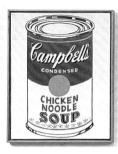
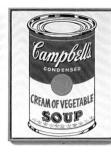
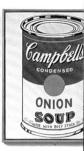

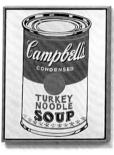
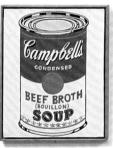
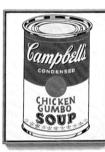
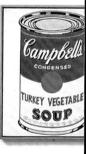
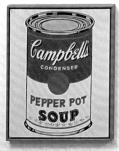
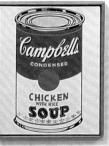
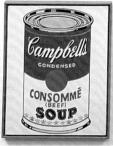
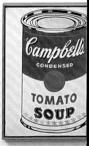

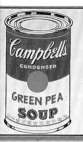
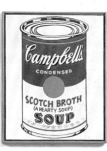
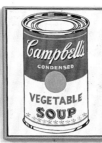
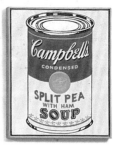
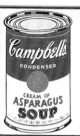
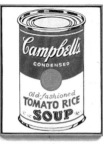
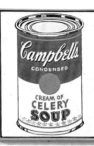
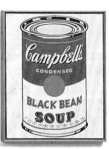
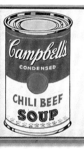
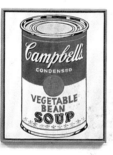
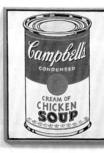
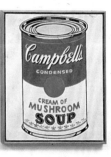
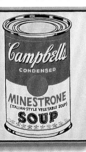
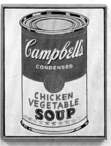
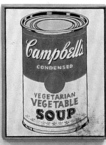
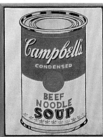

《康寶濃湯罐頭》（*Campbell's Soup Cans*）

安迪·沃荷，一九六二年

三十二幅帆布合成樹脂漆畫，每幅20 × 16 英寸（50.8 × 40.6公分）
現代藝術博物館，紐約。艾文·布朗姆（Irving Blum）捐贈；洛克菲勒遺贈，威廉·博登夫婦贈（Mr. and Mrs William
A. M. Burden），艾比·奧德利奇·洛克菲勒基金會（Abby Aldrich Rockefeller Fund），妮娜及高登·邦夏（Nina and
Gordon Bunshaft）贈，以資紀念亨利·摩爾（Henry Moore），莉莉·布里斯遺贈（Lillie P. Bliss Bequest），菲利浦
強森基金會（Philip Johnson Fund），法蘭西斯·克奇遺贈（Frances Keech Bequest）。Acc. N.: 476.1996.1-32。

沃荷自成品牌

從商業藝術家變成前衛玩家，形象也得改頭換面。數年來，超現實藝術家薩爾瓦多‧達利以他異想天開的噱頭和稀奇古怪的形象取悅紐約客。沃荷生活風格的轉變卻更加複雜，如文化理論家亞瑟‧丹托指出：「（他）汲汲營營想打進兩個世界——藝術圈和同志圈。」新藝潮先鋒、本身也是出櫃同志的瓊斯和勞森伯格，在沃荷身邊很彆扭。他「太潮了」。作家弗瑞德‧勞倫斯‧吉勒（Fred Lawrence Guiles）說：「儘管一九四九至一九五〇年間，同志地下社會仍不為法律接受，但圈內人必須循規蹈矩……你的身分取決於你的性癖及穿著打扮——皮衣是給性虐愛好者穿的，當時才剛打進同志圈，還沒大為流行……男子氣概的休閒服是給像安迪那樣尚未出櫃的人，以及那些想看起來『正常』的同志穿的。」

沃荷以地下時尚裝扮自己，太陽眼鏡、皮衣、高跟切爾西短靴及牛仔褲成了他的招牌打扮。後來，他又添上那頂刺硬的銀色假髮。壞男孩的形象依舊是「潮」，從他的小名「德拉（Drella）」便可見一斑，德古拉（Dracula）和仙杜瑞拉（Cinderella）合稱德拉。一九六〇年代，德拉成了酷炫的極致，甚至還擁有自己的搖滾樂團。他代理地下絲絨，樂團不但在工廠演奏，還為他錄製了唱片《獻給德拉的歌》（Songs for Drella）。樂團關鍵成員約翰‧凱爾（John Cale）透露，「安迪‧沃荷什麼都沒做」；錄唱片時，他會坐在他們的工作室，驚呼：「哇喔，聽起來棒極了。」不過他倒是用印上香蕉的紙，替他們設計了經典的黑膠唱片封套。發行的專輯初版超級有趣：香蕉皮其實是貼紙，撕開後果肉便露出來。他還跟地下絲絨一起舉辦了「塑料爆發是一定要的」（Exploding Plastic Inevitable）。這場破天荒的活動主打五光十色的狂野燈光秀和地下絲絨的演出。有時傑拉德‧馬蘭加（Gerard Malanga）還會登台大秀搖擺舞，或是安迪會播放他前衛的電影。

作家史蒂芬‧沙維羅（Steven Shaviro）認為：「沃荷最傑出的作品就是他本人；他把自己打造成虛無、迷人、極具獨特魅力的公眾人物。」沃荷的撲克臉已達爐火純青的境界，受訪時他會故意裝傻，回答多半不脫「哇」和「嗯」。安迪深諳沉默的力量：「我寧願保持神祕，我不喜歡透露我的背景。」據他所言：「大家老是稱我是一面鏡子。」沉默寡言、如名牌商品般被行銷的他，什麼事都守口如瓶。的確，重點不在內容物，而是炫目的外表。沃荷這個品牌代表了與眾不同，酷炫非凡。

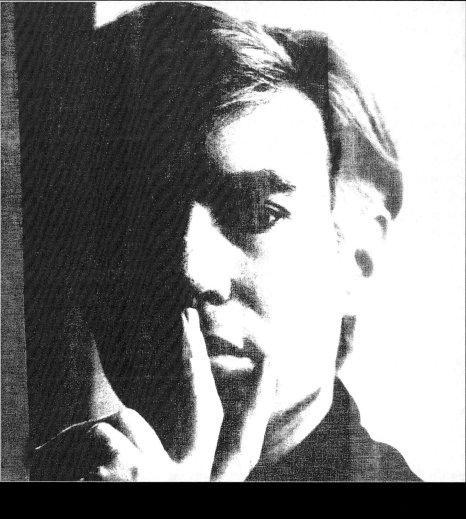

《自畫像》（*Self-Portrait*）
安迪・沃荷，一九六七年

合成樹脂漆及帆布絹印畫
72⅛ × 72⅛英寸（183.2 × 183.2公分）

沃荷品牌

　　傑拉德・馬蘭加是銀色工廠第一個助理，穿著風格模仿沃荷，老愛穿黑皮衣，腳踩高跟切爾西短靴。另一個打扮得像安迪的是伊迪・塞奇威克（Edie Sedgwick）。她出身富裕、美貌過人，又是劍橋藝術學院高材生，活脫就像《大亨小傳》裡的人物。「熱情奔放、年輕貌美」的她，打扮有如富家千金，任《時尚》雜誌一流名牌時尚攝影師拍攝她嬌弱的模樣。成了沃荷的繆思女神後，為了和沃荷更搭，她剪去長髮，染了一頭銀，多半都以黑衣亮相。安迪這品牌紅透半邊天，伊迪和安迪配成一對名流情侶。每個人都想請他們到派對上增光，甚至還祭出專車接送。當兩人替安迪在費城當代藝術中心舉行的回顧展開幕會剪綵時，群眾為之瘋狂，不斷呼喊其名，爭先恐後就為一睹兩人尊容。沃荷描述：「（當晚）……我們才是展出的商品。」

機器藝術

　　沃荷曾說過一句名言:「我想要成為機器。」他以機器般精準的筆鋒,畫出他第一個康寶濃湯罐頭。一九六二年,他開始製作絹印畫,藝術創作便成了有如機械運作的過程。流行圖像(品牌商標、鈔票、好萊塢明星)轉印至絹版上,刻出網版,將顏色滾入網版,印出圖案。仿效生產線,一次產出多幅畫,還有不同顏色的版本,沃荷幾乎不用親自出馬。

　　一九六三年夏,沃荷以最低薪資一小時一點二五美元聘雇傑拉德‧馬蘭加。全程製作,從修照片、剪裁模板到上色,都由馬蘭加一手包辦。沃荷雇用更多他稱之為「助理」的人手來幫忙。這些人成了慢半拍的生產線上的一分子。領班沃荷相當老神在在,有時他已自有打算,有時馬蘭加會對用色或修圖提出建議。作品一一推出,但這台運作遲緩的藝術機器產出的,是過於豔麗、強烈的藝術。

　　說製作過程呆板其實會有點誤導人,畢竟一切都是經沃荷精心設計。沃荷就像相機鏡頭,聚焦在他的藝術上。他能精準把握時機,後製一絲不苟。他把重心放在時下關注的人事物上,精挑細選出照片。引述蘇珊‧桑塔格(Susan Sontag)在經典大作《論攝影》(*On Photohraphy*)的話,他的照片「不像是對這世界的聲明,比較像照片本身就屬於這世界的碎片,猶如真實的縮影」。選出照片後,他會再加以畫龍點睛,突顯打動人心的細節。

好萊塢

　　好萊塢巨星雲集,充滿誘惑,名望權力,沃荷從小就對此地嚮往不已。一九六二年,他開始製作美國明星和流行偶像的絹印畫。他並未會見這些明星本尊,而是選了他們的宣傳照,加以放大再上色。名人就這樣分毫未收,成了安迪作品的賣點。安迪深知名流背書的威力:「好的體味(B.O.)就意味好的『票房(box office)』。一英里外就能聞到。越是賣力詮釋,氣味就越濃烈。氣味越濃烈,票房就更高。」

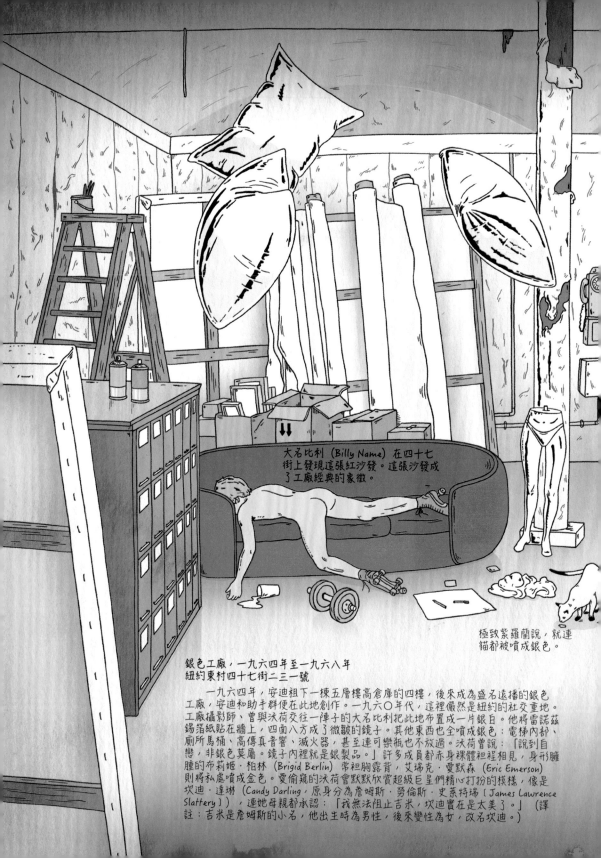

大名比利 (Billy Name) 在四十七街上發現這張紅沙發。這張沙發成了工廠經典的象徵。

極致紫羅蘭說，就連貓都被噴成銀色。

銀色工廠，一九六四年至一九六八年
紐約東村四十七街二三一號

　　一九六四年，安迪租下一棟五層樓高倉庫的四樓，後來成為盛名遠播的銀色工廠，安迪和助手群便在此地創作。一九六〇年代，這裡儼然是紐約的社交重地。工廠攝影師、曾與沃荷交往一陣子的大名比利把此地布置成一片銀白。他將雷諾茲錫箔紙貼在牆上，四面八方成了微皺的鏡子。其他東西也全噴成銀色：電梯內部、廁所馬桶、高傳真音響、滅火器，甚至連可樂瓶也不放過。沃荷曾說：「說到自戀，非銀色莫屬。鏡子內裡就是銀製品。」許多成員都赤身裸體袒裎相見，身形臃腫的布莉姬·柏林 (Brigid Berlin) 常袒胸露背，艾瑞克·愛默森 (Eric Emerson) 則將私處噴成金色。愛偷窺的沃荷會默默欣賞超級巨星們精心打扮的模樣，像是坎迪·達琳 (Candy Darling，原身分為詹姆斯·勞倫斯·史萊特瑞〔James Lawrence Slattery〕)，連她母親都承認：「我無法阻止吉米，坎迪實在是太美了。」(譯註：吉米是詹姆斯的小名，他出生時為男性，後來變性為女，改名坎迪。)

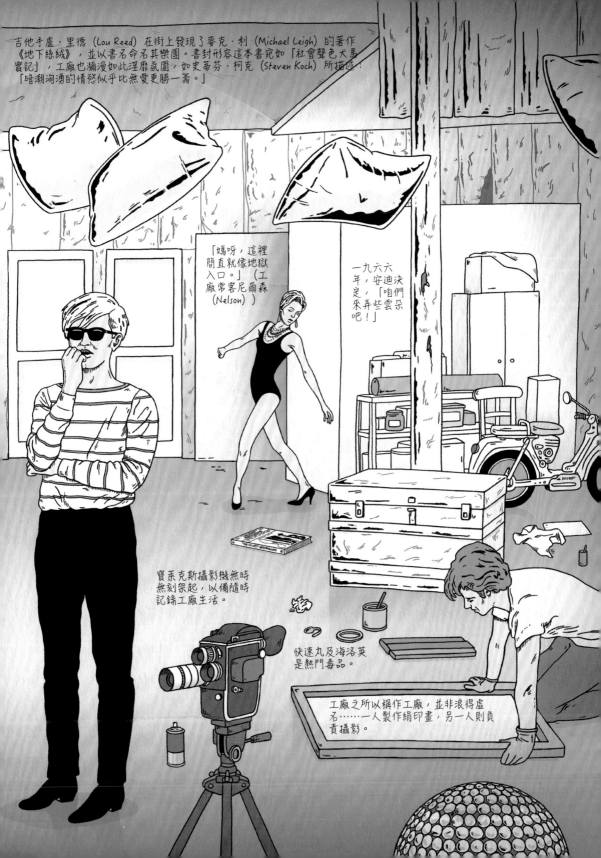

吉他手盧・里德 (Lou Reed) 在街上發現了麥克・利 (Michael Leigh) 的著作《地下絲絨》，並以書名命名其樂團。書封形容這本書宛如「社會聲色犬馬實記」，工廠也瀰漫如此淫靡氛圍，如史蒂芬・柯克 (Steven Koch) 所描述：「暗潮洶湧的情慾似乎比無愛更勝一籌。」

「媽呀，這裡簡直就像地獄入口。」（工廠常客尼爾森 (Nelson)）

一九六六年，安迪決定，「咱們來弄些雲朵吧！」

寶萊克斯攝影機無時無刻架起，以備隨時記錄工廠生活。

快速丸及海洛英是熱門毒品。

工廠之所以稱作工廠，並非浪得虛名……一人製作絹印畫，另一人則負責攝影。

瑪麗蓮豔光一瞬定格

一九六二年八月五日，電影明星、偶像瑪麗蓮·夢露因服藥過量而香消玉殞。沃荷覺得這是個好題材。迷妹極致紫羅蘭說，沃荷一直都知道死亡是絕佳賣點。她記得自己曾告訴他：「你也知道麥迪遜大道是怎樣用死亡符號吸引來客買單。」她認為「（沃荷）是擅長此道的箇中高手」。沃荷很清楚「時機就是一切」，隔天他馬上致電瑪麗蓮的經紀公司，買下一張她的宣傳照。他以各式各樣亮麗的普普色彩製作了好幾種版本，豔紅、螢光藍、炫目綠，連金銀兩色都有，一九六二年至一九六八年間全數賣出。瑪麗蓮的肖像畫賣了數千張，後來甚至大賣數百萬張。

活在細節中

死亡雖是瑪麗蓮肖像畫系列的核心主題，作品也刻畫出瑪麗蓮生命力的精髓。女演員阿琳·達爾（Arlene Dahl）形容了巨星的迷人魅力：「真的很不可思議。我從沒見過有人能如此傾國傾城……眾人只想擠到她身邊，聞她的香味，和她呼吸同樣的空氣。」沃荷將宣傳照放大，讓人可以和瑪麗蓮「真人」面對面，重現女神迷人風貌。沃荷以鮮豔的顏色突顯她的五官特徵：耀眼金髮、緋紅翹唇和碧綠眼影，藉浮誇華麗的色調暗喻好萊塢的浮華。

哲學家、文化評論家羅蘭·巴特（Roland Barthes）認為好的攝影作品必須蘊含令人驚歎的細節。巴特稱之為照片的「刺點」，將其形容為「刺穿我（也刺傷我）的意外」。而這觸動人心的細節正是瑪麗蓮的嘴巴。她為鏡頭燦笑，但嘴角卻很緊繃，咬牙切齒。諸傳說她飽受壓力之苦，「輕鬆自如」展露巨星風采的假象也因此四分五裂。我們總能感受到那個悲慘的瑪麗蓮，不但受毒癮酒癮所苦，情路也坎坷，為情所困。藝評家麥克·弗里德（Michael Fried）覺得瑪麗蓮肖像畫系列是沃荷的傑作，因為這些作品刻畫出「我們這時代傲人的神話之一，引人憐憫她的悲涼，明白她也是有血有肉的人類」。

在《瑪麗蓮·夢露的香唇》（*Marilyn Monroe's Lips*）這幅作品中，沃荷僅挑出嘴唇，連續重現嘴唇的圖像。瑪麗蓮去世前幾個月，在唱完〈總統先生，生日快樂〉這首歌後，曾對甘迺迪總統送出飛吻。沃荷或許是在影射這段聲名狼藉的表演（一九六二年五月十九日）。眾所皆知夢露和總統之間有過一段情，兩人赴棕櫚泉度週末時，特勤人員還一同隨行。沃荷曾說，在未來，人人都可成名十五分鐘。沃荷在帆布上連續重現她的香唇，延長了瑪麗蓮成名的十五分鐘，每幅圖像都讓她多活一刻時光。

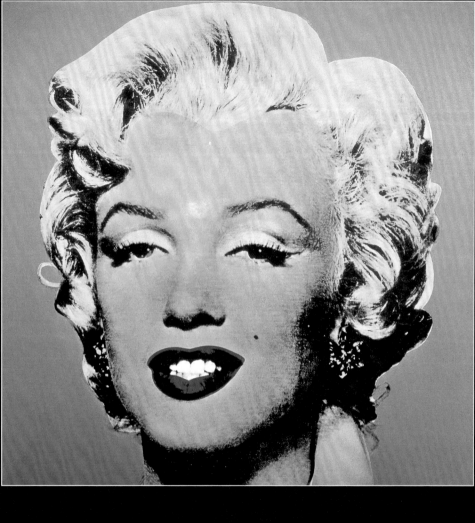

《瑪麗蓮》（*Marilyn*）
安迪‧沃荷，一九六四年

合成樹脂漆及絹印帆布畫
40 × 40英寸（101.6 × 101.6公分）

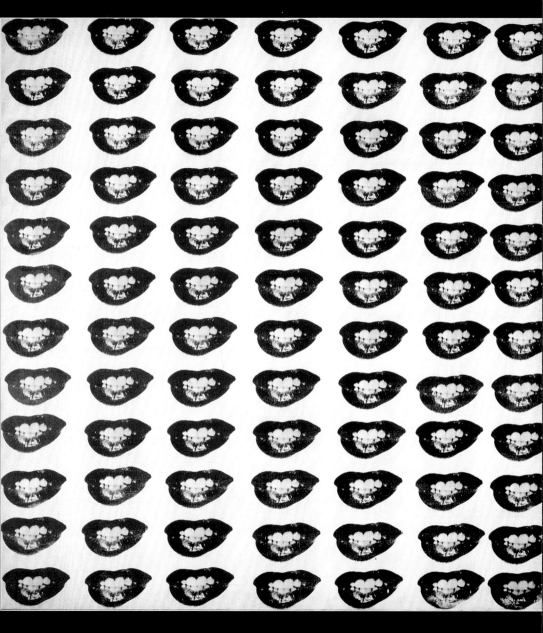

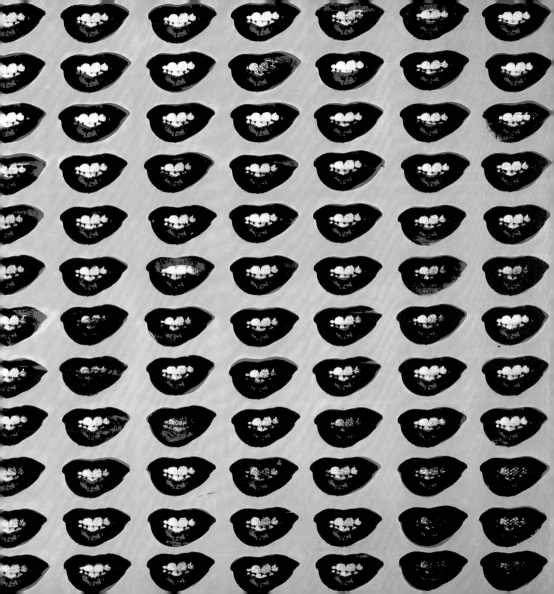

眾瑪麗蓮中彈

　　四幅瑪麗蓮絹印畫上，大大展示著偶像前額的彈孔。安迪的一名迷妹解釋了這幅畫的來由：「某日，一身皮衣的桃樂絲走進門，帶著幾位穿著皮衣的友人和一隻天生就披著毛皮大衣的大丹犬。她脫下皮製長手套，掏出手槍舉向沃荷，在最後關頭才將槍口轉向牆上那一堆瑪麗蓮・夢露的肖像畫，開槍射擊。」

　　「桃樂絲」就是桃樂絲・帕伯（Dorothy Podber）。她離開時，沃荷轉身對大名比利說：「拜託別讓桃樂絲再來亂了。」曾被人譽為「極品惡女」的桃樂絲有嚴重的毒癮問題，還曾開過一陣子非法墮胎診所。事發後，工廠便將她列為拒絕往來戶。這次事件有如不祥惡兆，因為四年後，工廠常客、女性主義者瓦萊麗・索拉納斯（Valerie Solanas）將闖入工廠，朝沃荷胸膛開槍。沃荷決定不應修復損壞的帆布，還將其命名為「中彈的眾瑪麗蓮」，以高價售出，價碼之高，位居所有瑪麗蓮肖像畫之冠。

「死亡與災難」系列

　　早期的普普圖像將美國風的一切樂觀地照單全收，「死亡與災難」系列卻宛如鮮明對比，令人不寒而慄。大都會博物館館長亨利・蓋札勒說服沃荷已有一段時日，對他直言：「生命真諦宣揚夠了……湯和可樂瓶也宣揚夠了。或許美國不是什麼都如此美妙。該是時候來點死亡了。」雖然悲劇隱藏在瑪麗蓮的肖像畫背後，但瑪麗蓮活力四射，看起來容光煥發。大家通常將她的肖像畫視為美國絕代佳人的經典海報。

　　「死亡與災難」系列圖像卻毫不妥協，令人看了相當難受：在《自殺》（Suicide）中，可見一抹身影跳下大樓。在《車禍》（Car Crash）中，一具全身是血的屍體躺在地上。每幅作品都是以媒體照片為素材，再加以放大、上色。沃荷透露，蓋札勒「給了他靈感」，創作出這系列第一幅作品，《一百二十九人死於空難》（129 Die in Jet）。共用午餐時，蓋札勒指著《紐約鏡報》（New York Mirror）的頭版，上頭刊登了空難的新聞，說這個主題應該會引起轟動。沃荷喜歡這點子。《一百二十九人死於空難》在一九六三年搶盡頭版風采，平常我們只會匆匆掠過這一百二十九名受害者，但沃荷讓他們成名了十五分鐘。

　　跟瑪麗蓮的香唇一樣，死亡或災難場景也常連續在帆布上排開，藉此模仿我們在日常生活中被各種影像連環轟炸的體驗。沃荷很清楚電視世代已對災難麻木無感，無絲毫惻隱之心。正如他所言：「人來人往，根本沒人在乎有陌生人罹難。」在沃荷的巧手下重複呈現成了窮追不捨的刺探，硬是逼群眾面對，逼觀眾一看再看，一看再看，一看再看……直到他們終於恍然大悟，重新體會到恐怖與悲劇為止。

拜託別讓桃樂絲再來亂了。

電椅

「死亡與災難」系列影像中，有幾幅探討的是極具政治性或爭議性的死亡。沃荷曾重現甘迺迪遭刺殺身亡後、悲慟欲絕的賈姬，也曾重現公開處刑的裝置。一九六〇年代，死刑這個議題十分受時下世人關注。一九六三年八月十五日，艾迪・李・梅斯（Eddie Lee Mays）因犯下謀殺及搶劫罪，被判以電椅處死。這是紐約最後一次執行死刑。如同處理瑪麗蓮之死，這次沃荷這個企業家也善用了時代精神，拿此當日正夯的主題大做文章，裱框售出。

雖然沃荷以鐵石心腸的機器自居，《小電椅》（Little Electric Chair）中的場景卻十分撼動人心，正如極致紫羅蘭說的：「看了令人揪心。」正是因為沃荷冷眼以待，不錦上添花也不予置評，作品才會有如此高的渲染力。沃荷重現了舊照片，宛如一面明鏡，映照出這個社會。榮格如此形容鏡子的強勁力道：「任何人只要凝望水面，最先看到的就是自己的臉。捫心自省的人免不了得面對自我，與之對質。鏡子不會奉承諂媚，只會如實呈現倒影，呈現那張我們從未面世的容貌。我們習慣裝模作樣戴上面具，營造出上得了檯面的形象，真實的臉孔則隱身幕後。但面具背後掛有鏡子，映照出那張真實的臉孔。」攬鏡自照的經驗往往帶給人恐懼，讓人不禁想起童話故事《白雪公主》中，當邪惡女巫反覆問：「我手中的魔鏡啊，誰是世界上最美的人？」那恐怖的一刻。沃荷這面鏡子冷酷無情，迫使人面對人性真實醜陋的一面。

作品帶我們進入行刑室。空蕩蕩、令人不寒而慄的行刑室中，擺著一張電椅，整座空間死氣沉沉，不見任何生命蹤跡。沒有半個人、半點聲音、半點動靜。迎面而來的是一陣死寂，令人動彈不得。毫無生命蹤跡的畫面，讓人明顯感受到失落的哀戚，以及那條已被奪去、或將被奪去的生命。行刑室大剌剌擺在眼前，於是議論不再、爭辯不再，眾口緘默，啞然無聲。

安靜

在此要重提哲學家羅蘭・巴特，他認為偉大的照片，細節必須刻畫入微，「帶觀眾跳脫出相框，在那一刻我才能賦予照片生氣，照片也為我帶來生命力。」在《小電椅》中，那細節便是寫著安靜的告示牌。這個字跟行刑室場景很不相稱，在這裡有人將死，其他人則要眼睜睜看著那個人掙扎身亡。安靜這個字「刺穿人心」，觀者不禁聽見那因恐懼、罪惡感及痛苦而發出、沒人想聽的哭喊聲。

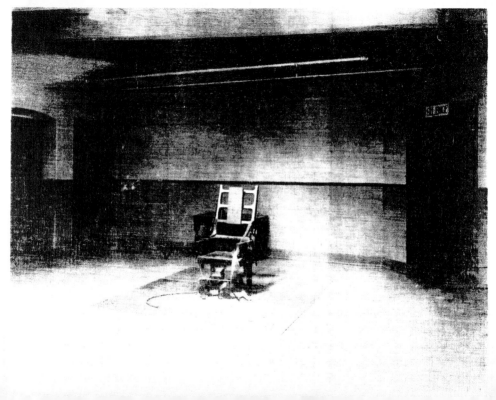

你拉德・馬蘭加及大名比利雒冰何最近：
名將屋後廁所改建成暗房，睡覺也在工廠
。他負責維護場內風紀，確保無人脫序搞
。

超級巨星的外圍則是有力人士：冰何師以
糊口的藝廊老闆、藝評人、贊助人。偶爾還會
有名流來湊一腳。

艾倫・金斯堡

超級巨星英格麗
(Ingrid Superstar)

詹姆斯・羅森奎斯特

大名比

楚門・卡波提

・凱魯亞克

泰勒・米德

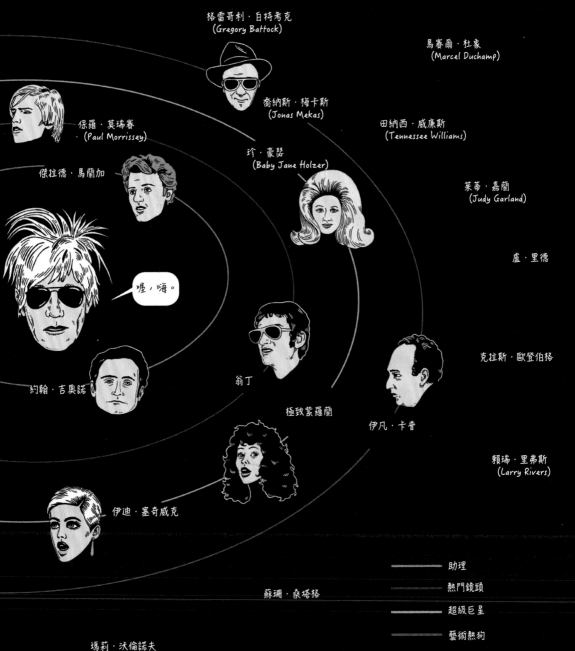

地下絲絨

薩爾瓦多·達利

財源滾滾來！
　　各行各業都想跟工廠攀關係，紛紛搶著出資買單，主動將自家商品送上門以求青睞。工廠常客拿翹，獅子大開口：某日山姆·格林（Sam Green）心血來潮想開個皮草主題趴，於是致電一名知名設計師，請他提供皮草。隔天外頭停了一輛貨車，送來一堆價值四萬兩千美元的毛皮大衣。眾人便披著貂皮大衣、山貓毛大衣、狐皮、海豹皮大衣狂歡作樂。

格雷哥利·白持考克
(Gregory Battock)

馬賽爾·杜象
(Marcel Duchamp)

喬納斯·梅卡斯
(Jonas Mekas)

保羅·莫瑞賽
·(Paul Morrissey)

田納西·威廉斯
(Tennessee Williams)

珍·豪器
(Baby Jane Holzer)

傑拉德·馬蘭加

茱蒂·嘉蘭
(Judy Garland)

喔，嗨。

盧·里德

約翰·吉奧諾

翁丁

克拉斯·歐登伯格

極致紫羅蘭

伊凡·卡普

賴瑞·里弗斯
(Larry Rivers)

伊迪·塞奇威克

助理

熱門鏡頭

蘇珊·桑塔格

超級巨星

藝術熱狗

瑪莉·沃倫諾夫
(Mary Woronov)

即時肖像畫

沃荷的脖子上常掛著寶麗萊相機，隨時可拍下銀色工廠發生的軼事。紐約計程車大亨羅伯特・斯古（Robert Scull）委託沃荷替妻子艾索製作肖像畫。以艾索為普普肖像畫的主題，再合適也不過。她容貌姣好，而且「生活有如好萊塢明星，絢麗燦爛，多彩多姿」。

傳統油畫下手需謹慎三思，費時許久，有時甚至長達數月：客戶必須久坐，讓畫家多番端詳，且以油彩作畫緩慢耗時。沃荷將磨人的過程加速快轉。他不請自來到斯古家，帶上共一百元的硬幣，飛車載艾索到市中心，位於時代廣場彈珠台遊樂場上的自拍亭。一開始艾索抗議：「用那些玩意拍？我的天哪。一定會把我拍得很醜！」兩人玩得很開心。艾索穿梭一座座自拍亭間，安迪則會從布簾後探出頭搔她癢。安迪收集了二十四張四格自拍照，再從中選出拍得最好的照片，加以放大，製作成三十六格肖像畫。

艾索說：「這幅肖像畫描繪了活著這件事，這是我最喜歡它的一點。」沃荷使用照片，這點再度成了關鍵。這幅畫描繪的不是艾索，相機不由自主按下快門，如實拍呈現在鏡頭前的生活點滴，捕捉活生生的艾索：一張她開口大笑，另一張則在調整太陽眼鏡的位置，許多張她都在搔首弄姿。作品深具活力，五顏六色簡直就像融合為一體，深紅及亮藍襯托草綠色。隨意搭配就顯生氣蓬勃。在某幾張照片中，艾索被切到，應該是她在自拍亭內跳上跳下所致。沃荷嘗試了不同系列搭法，五顏六色的圖像爭先恐後想引人注目：目光可能會停在黃色畫格，或是移到藍色靜照上。有兩個畫格是取自同一張靜照——艾索仰頭咧嘴大笑。重複的手法營造出詭異的相呼應感，與斷斷續續、熱情洋溢的活力形同對比。

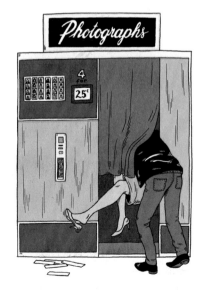

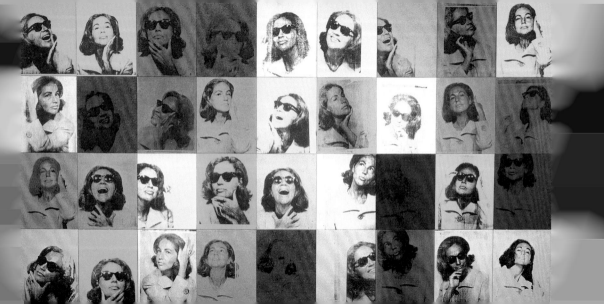

沃荷的電影

一九六三年，沃荷開始拍攝電影。《沉睡》是一部長達五小時又二十分鐘的影片，拍的是睡在大名比利拖到工廠裡放的紅沙發上的沃荷男友約翰・吉奧諾。沃荷以老樣子，故作一派正經解釋，之所以會拍這部片，是因為吉奧諾「沒事就在睡覺」。《沉睡》這部片十分沉悶無聊，這點大家都心知肚明，但沃荷卻大言不慚說：「有時候我喜歡無聊，有時候則不然，這要看我當時的心情而定。」電影工作者公司（Film-makers' Cooperative）的導演喬納斯・梅卡斯把沃荷綁在椅子上，好確保他會從頭看到尾。影片播放到一半時，梅卡斯過去查看沃荷，結果發現現場只剩下他用來綁沃荷的繩子，沃荷早已掙脫束縛，逃之夭夭。

沃荷的電影跟俗豔的普普絹印畫有如天壤之別，但兩者旨趣相同：跟康寶濃湯罐頭一樣，《沉睡》旨在重現日常生活中的詩意。沃荷以時間框架來吸引觀眾注意。絹印畫系列不斷重複同一片刻，影片卻呈現了拉長的時間。《沉睡》這部片長得不可思議。沃荷將攝影機速度從一秒二十四格降到一秒十六格，打斷了電影的流動，令人措手不及、焦慮不安。約翰有沒有在正常呼吸？為何他的動作如此緩慢？眼前所見的影像令觀者摸不著頭緒，漸受吸引。安迪達到了目的：我們總算思索著再平常不過的瑣事。

喬納斯・梅卡斯說沃荷的影片中，有著「既迫切又激烈的真實」。攝影的節奏營造出時間的特寫效果，讓人察覺到肉眼一般看不見的細微變化。有時沃荷乾脆會任攝影機運轉，拍下慢慢展開的人生百態。當然，正如他坦言，「工廠的生態非比尋常。」一九六七年十二月，沃荷跟友人一起坐下欣賞去年所拍攝的影片，全長共二十五小時。回顧當時，沃荷感慨道：「當晚一口氣看完所有的影片，不知怎的那些場景反而變得比拍攝當下更為真實……伊迪和翁丁在陰天颶風的荒蕪沙灘上相依偎，周圍只有攝影機的運轉聲。兩人想點香菸來抽，風將兩人的話語聲吹過沙丘。我很清楚如此冗長的版本不會再度上映，因此片如人生，我們的人生在眼前閃現……一去不返，我們也永遠不會再看第二眼。」

跳出畫框：銀色浮雲

　　一九六六年，李歐・卡斯特里空出展場邀請沃荷展出作品。沃荷一直很想找卡斯特里代言，這對他來說是至關重要的一刻。他設計了兩件裝置展：一間房間貼滿螢光幻彩壁紙，另一間銀色氣球滿室飄動。

　　浮雲的設計充滿了天真、童心未泯的趣味：氣球枕不只互相碰撞，還會撞上訪客。為了做出這些氣球，沃荷特地向工程師比利・克盧佛（Billy Klüver）討教。克盧佛建議他使用新材料聚酯膜，還計算出要注入多少氦氣跟氧氣，才能使氣球浮在半空中。這主意說不定是在和薩爾瓦多・達利喝下午茶時想到的。卡斯特里展前一年，沃荷曾至達利下榻的飯店套房登門拜訪，一進門就看到銀色氣球到處飄來飄去。他告辭後，馬上就衝去買了幾顆氣球回工廠。當然，相較之下，安迪的《銀色浮雲》（Silver Clouds）顯得更大、更炫。

　　不過，這件作品本身有個脆弱不堪的瑕疵：有的氣球會爆開，所有氣球遲早會漏氣扁塌。工廠的榮景亦如這些銀色泡沫，過沒多久就會破滅。多年來，沉默寡言的沃荷都為眾所矚目。然而，到了一九六〇年代，就像一名記者所說，「這位尖酸刻薄的銀髮大師麻煩可大了。他周遭的世界陡然不再在乎，不再求知若渴。」

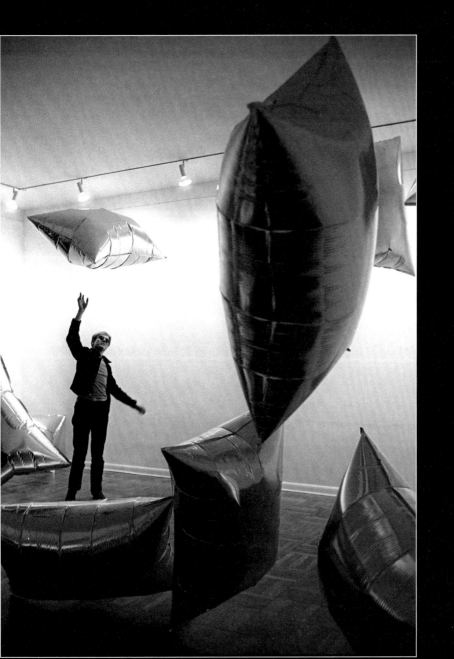

花衣魔笛手

對纖細敏感的人來說，工廠百態猶如德國童話《花衣魔笛手》的故事：眾人受沃荷蠱惑，五體投地拜倒。一九六七年，傑拉德·馬蘭加到義大利一遊，就再也沒回來。任職工廠領班時，馬蘭加領的是最低薪資，與沃荷百萬資產相比有如九牛一毛。馬蘭加在義大利販售沃荷贗品。大名比利越來越離群索居，幾乎都待在暗房中足不出戶。

伊迪·塞奇威克曾是這座銀色世界的女神，但好景不長，沒多久她就變得疑神疑鬼，下場淒涼。套句她的話：「我想我的所作所為，全是因心理困擾導致。我刻意濃妝豔抹，因為我不知道其實上天賜給了我過人美貌。我可說是一手毀了自己。我逼自己非得塗上像蝙蝠翅膀一樣、又濃又黑的睫毛膏，眼眶畫上黑眼線，剪去烏黑長髮，剪得短短的，挑染成金銀兩色……我可說是眾人茶餘飯後的話題；我搖身一變，成了身強體健的年輕毒蟲。」

許多人將伊迪的死歸咎於沃荷。沃荷深受性格脆弱的人所吸引，正如他所說，「瀕臨精神崩潰的女孩，看起來總是更美麗、更纖弱。」他帶著伊迪一起拚命狂歡作樂，在她崩潰時，他卻從不出手干預，也不聞不問。茫然若失的伊迪黯然地離開工廠，一九七一年，因服藥過量而撒手人寰。

清空銀色工廠

一九六七年底，工廠接到了一紙驅逐令。大樓傾頹，搖搖欲墜。導演保羅・莫瑞賽坦承：「其實這也算是好事。銀色噴漆不斷剝落，成了銀色粉塵，吸久了對身體不好，也很難清理。」一九六八年，工廠清空，那張大名鼎鼎的沙發也跟著撤退，在搬運途中，莫名其妙地弄丟了。根據莫瑞賽的說辭，沙發被裝進貨運卡車中，而卡車在晚上遭竊。

一個時代就此落幕。工廠搬到聯合廣場上的一間閣樓後，裝潢風格大改，氛圍也變得截然不同，就像沃荷所形容：「大家多少可察覺到，搬到市中心不只是換個地方。銀色時代肯定已結束，我們現在走的是潔白風。另外，新的工廠不再像昔日任人為所欲為的杜鵑窩。就連『放映室』也擺了沙發、音響及電視，顯然是給人消磨時間用。一走出電梯就映入眼簾的大桌子，給人一種這裡是做生意的場所，不再只是供人廝混的安樂窩。」

保羅・莫瑞賽和佛瑞德・休斯（Fred Hughes）負責經營新工廠。野心勃勃的休斯愛攀權附勢，相當鄙視以前那夥迷妹，安迪也不想再被一群桀驁不馴的隨從圍繞，只歡迎美麗的超級巨星（維娃、極致紫羅蘭、妮可）來訪。沃荷疏遠眾人，引發民怨四起。眾人覺得自己彷彿遭棄如敝屣。女性主義者、工廠常客瓦萊麗・索拉納斯怒不可遏，據她所言，跟安迪講話，就跟對牛彈琴沒兩樣。

沃荷遭槍擊

一九六八年六月三日星期一，下午四點十五分，瓦萊麗・索拉納斯走進工廠，掏出一把點三二手槍，對沃荷開槍。事發後現場一片混亂，不斷啜泣的大名比利扶著沃荷等待救護車，等了逾二十分鐘。當時超級巨星維娃以為大家是故意套好開玩笑，還跟髮廊預約要去修頭髮。四點五十一分，沃荷在哥倫布醫院被宣告死亡。不過院方一聽到這個「死人」居然是傳說中的沃荷，醫生就趕忙施救讓他甦醒過來，然後替他動救命手術。

動機是閹男社

槍擊案發生前幾年，劇作家亞瑟・米勒曾在紐約切爾西飯店見過索拉納斯一面。他的看法是：「她很危險。她最後一定會殺人。」索拉納斯是閹男社宣言的作者，閹男社（SCUM）全名為閹割男性會社（Society of Cutting Up Men）。她是會社唯一的成員。大家曾提醒沃荷要提防索拉納斯。極致紫羅蘭告訴沃荷，「她搞不好會盯上你。」沃荷卻一笑置之。索拉納斯很氣沃荷。她寫了一份劇本拿給沃荷看，希望他給她意見。她想要回劇本。沃荷卻興趣缺缺，也不知道劇本放哪去了。

中槍後，沃荷提高警覺，嚴加戒備：「我以前都不會害怕。死過一次後，我應該更天不怕地不怕。可是我很害怕，連我自己也不知道為什麼。」大名比利很想念以前的安迪：「我沒辦法愛那樣全副武裝的安迪，也無法跟他打情罵俏。」一九七〇年代，他在暗房門上貼了紙條，就一去不回。不少人覺得安迪失去了創作的方向。就像一名工廠迷妹說的：「他對死亡的執念，燃起一把火，燒得畫作、影片、原創性、活力及藝術綻放熊熊烈焰。但如今他親自嘗過死亡的滋味後，就玩完了……靈感盡失。」

一九六〇年代，沃荷宛如高度聚焦的相機鏡頭，對準他的文化，緊抓時下關注的議題不放，濃縮情緒。到了一九七〇年代，鏡頭卻不再聚焦，沃荷變得心不在焉。他的母親變得十分孱弱，一九七〇年搬回匹茲堡，在安養院接受看護，兩年後便與世長辭。沃荷沒去參加她的喪禮。他一直無法接受她已過世：如果有人向他問起茱莉亞，他會告訴他們，她在布魯明黛百貨逛街採買。

安迪，我已經不在這裡了，但我過得很好。
愛你的比利

季無休，徹夜狂歡

一九七〇年代，安迪可以一個晚上開四場派對，奢靡的生活有別於在銀工廠那段日子。鮑勃・克拉賽羅（Bob Colacello）透露：「佛瑞德（休斯）造出前所未有的安迪：獨一無二。」沃荷的精英新黨包括了米克和比安卡・各夫婦（Mick and Bianca Jagger）、麗莎・明尼利（Liza Minnelli）、楚門・卡是、黛安及伊貢・馮・弗斯汀寶夫婦（Diane and Egon von Fürstenberg）、戴娜・羅斯（Diana Ross）、凱文・克萊、黛安娜・佛里蘭（Diana Freeland）、斯卡・德拉倫塔（Oscar de la Renta）。那年代迪斯可正夯，安迪沒事就泡在火紅的名流集會所五四俱樂部，和一群「年輕貌美的有錢人」鬼混。俱樂部吩咐門房馬克・班內克（Marc Benecke）「每晚來客都得精挑細選」。來賓須替「店內氛圍」增色，要是打扮不稱頭，就算是名流，也會遭下逐客令。

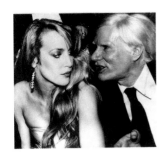

安迪・沃荷在五四俱樂
部和模特兒潔莉・霍爾
（Jerry Hall）聊天。

名流雜誌：《訪談》（*Interview*）

　　一九六九年，約翰・威爾科克（John Wilcock）和沃荷創辦了《訪
談》雜誌。身為創始名流雜誌之一的《訪談》，延續了派對的五光十
色。克拉賽羅形容「雜誌和夜店（五四俱樂部）簡直是相濡以沫，共
生共存……互相增色添彩、共享眾星雲集、互捧聲譽。」每個月安迪
都會請來一名友人上雜誌封面。

　　沃荷辦雜誌的方針很簡單：「訪談滑稽有趣倒無妨，但照片不許
隨便處理。」沃荷將修照片的工作交給藝術家理查・伯恩斯坦（Richard
Bernstein），要他令每個人看起來豔光四射。伯恩斯坦修去人物臉上的
瑕疵，以鉛筆和蠟筆修容，突顯其五官。帕洛瑪・畢卡索（Paloma
Picasso）稱讚他：「（伯恩斯坦）專門經手明星肖像畫……他謳歌其花
容月貌，讓他們佔盡大版面，在他的巧手下，俊男美女顯得聰慧，富
豪如夢似幻，魅力四射的明星有了深度，更替新人營造出容光煥發的
一瞬假象。」

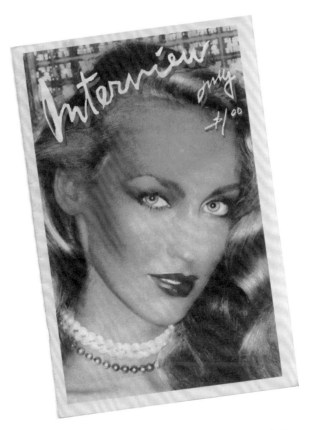

《訪談》雜誌在一九七八年七月
十二日在封面刊登了理查・伯恩
斯坦所繪的潔莉・霍爾畫像。

安迪・沃荷的企業帝國

　　沃荷在晚年推動了生意藝術（Business Art）這個概念。根據他所說：「搞藝術的下一步就是玩生意藝術。我以商業藝術家起家，最終想當個生意藝術家……做好生意可說是最燦爛的一門藝術。」一九七四年，他將工作室遷至百老匯大道八六〇號的商業大樓。想一展鴻圖、擴展企業版圖，他將新地點稱為辦公室，而非工廠。安迪・沃荷的企業帝國便藏身此地：身兼作家的編輯鮑勃・克拉賽羅在幕後經營名流雜誌《訪談》，而職業牽線人佛瑞德・休斯則在幕前打點肖像畫生意。

　　堆滿工廠的雜物已收拾完畢。沃荷當時的男友賈德・強生（Jed Johnson）將辦公室布置得有如精品名牌。接待室走極簡風，只精心擺放了幾件高檔傢俱，像是一張帶裝飾藝術風的鍛造黃銅桌，及兩張石板桌。開放的「白色空間」鋪張奢侈。一身西裝的時髦小夥子忙東忙西，接聽白色電話，沃荷則窩在自己的私人小房間工作。

辦公室生活。
（由左至右）
佛瑞德・休斯
黛安・馮・弗斯汀寶
鮑伯・科拉切洛
「客戶」
帕特・哈克特（Pat Hackett）
賈德・強生
安迪・沃荷

辦公室午餐

　　獲邀到辦公室的來賓都正襟危坐，唯恐失禮，就像作家史蒂芬‧柯克所形容：「這個新場所毫無自由氛圍可言。點根菸都怕菸灰掉落。」這裡安全至上。每位訪客都必須向接待人員登記，辦公室還配上頂級保全系統，安裝了閉路電視。安迪甚至還要求房東請來武裝警衛進駐大廳。

　　至於潛在肖像畫客戶和可能會買下《訪談》雜誌廣告頁面的公司，沃荷則邀他們到餐廳共享商業午餐。沃荷企業帝國的副總經理文森‧佛瑞蒙特（Vincent Fremont）回憶：「我常想起那些午餐會，席間肖像畫委託客戶成了話題焦點。先是在西聯合廣場三十三號共享布朗尼午餐盒，再來是在百老匯大道八六〇號大啖鮑杜齊美食……我好懷念當時的一切，準備得手忙腳亂，老掛念著接下來要邀請誰來午餐，席間大談的八卦，安迪的錄音機迫不及待想把一切一字不漏錄下來。佛瑞德殷勤招呼客人，鮑勃‧克拉賽羅則大聊前晚發生的趣事，不然就是講其他趣聞。」

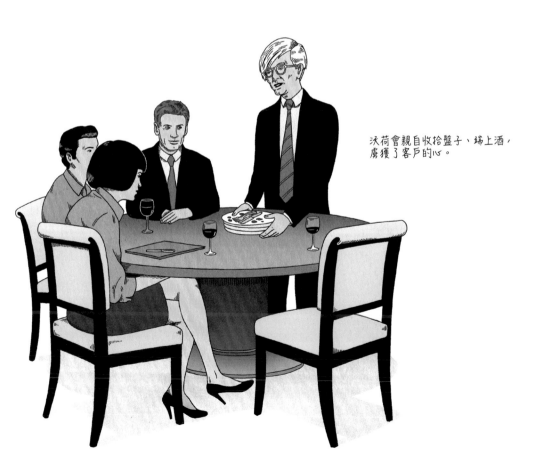

沃荷會親自收拾盤子、端上酒，
虜獲了客戶的心。

肖像畫生意

自戀當道的一九七〇年代正是推出肖像畫的好時機：有錢人、俊男美女、潮男潮女全都想名垂千古。沃荷將宮廷畫家這個角色引進他的精英圈，套句歷史學家羅伯・羅森布倫（Robert Rosenblum）的話，重振了「幾近滅絕的貴氣肖像畫藝術」。肖像畫生意興隆，靠的是佛瑞德・休斯和鮑勃・克拉賽羅死命打拚。每位舊雨新知都是潛在客戶，每場派對都有機會能成交生意，正如克拉賽羅所言：「我們幫安迪安排房間，替他提問，甚至還幫安迪吃東西。他會把不敢吃的食物放到我們的盤子上……我跟客戶說笑話，安迪則撇下一句『喔，嗨，哇』。」

這一次沃荷替名流改頭換面，當然這點也得祕而不宣。他後期的肖像畫風跟早期的作品截然不同。麗莎・明尼利的肖像畫少了瑪麗蓮系列作的魅力，也缺乏細膩的張力，雖然明尼利的一生也同樣波瀾萬丈（她跟瑪麗蓮一樣，有嚴重的毒癮問題，也接連歷經好幾段破碎的婚姻）。人生坎坷被拋光打磨，留下的只有絢麗風采。他以人造光打亮，用鮮豔色調渲染，表現了徹夜狂歡的精髓，突顯出明尼利的大眼和黑短髮，嬌豔欲滴的嘴唇則巧妙地抹上橘彩打上亮澤，宛如漂浮在一片白中的完美圖像。自成一格的香唇彷彿商標，和這名新出爐的生意藝術家搭得恰到好處。

和明星打交道有時可說是相當折騰人。沃荷的好友伊麗莎白・泰勒尤其難搞。安迪上門替她拍照，卻老是被她以同樣藉口打發走：她看起來「太腫了」。不過，不厭其煩的沃荷終於如願以償。鮑勃・克拉賽羅透露，一九七〇年代早期，單一幅畫售價五千美元，到了一九八〇年，價格就飆漲到兩萬美元。沃荷還有更絕的一招：慫恿客戶買下多幅肖像畫，就像艾索・斯古那三十六幅肖像畫。

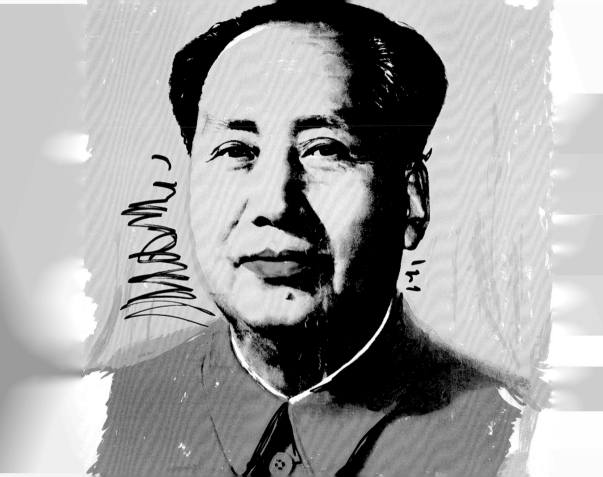

安迪的毛主席肖像畫

從一些沃荷後期的作品可看出他又開啟了高度聚焦模式。例如，他替中國共產黨領袖毛澤東畫的肖像畫，就劍拔弩張地記錄了社會實況。談起這幅作品，他滿不在乎地打太極，避重就輕，繞著這主題耍嘴皮子。套句他的話來說：「我讀了不少跟中國有關的文章。中國人怪有趣。他們一點都不相信創意，手邊唯一的照片竟然是毛澤東。它很棒，看起來就像一幅絹印畫。」然而，重振旗鼓的沃荷，無論是時機還是策略，都令人不禁捏了把冷汗。

歷經冷戰交鋒後，美中如履薄冰地意圖談和交好。一九七二年二月，尼克森總統出訪中國，這次外交參訪成了開啟中西交流的里程碑。而沃荷則刻意挑在這個高度敏感、極具政治性的時刻，製作這位令人聞風喪膽的獨裁領袖的肖像畫。他從毛主席小紅書（文化大革命期間印製了逾二十二億本）的插圖選了張官方照，也參考了掛在天安門廣場上的毛澤東像。

毛主席在共產中國獨攬大權、呼風喚雨，其無遠弗屆的影響力在巨大無比的肖像畫中表露無遺。但除此之外，沃荷一律漠不關心。這是「上色添彩」的毛主席：豔陽黃及溫暖的赤褐色，讓這個神色嚴峻的領袖活潑了起來。他的「桃紅」雙唇、打亮的雙眸及臉頰周圍的幾筆塗鴉，頗有高級時裝照的架勢。對待毛主席竟如此吊兒郎當，實在令人擔憂。一九六〇年代晚期的文化大革命期間，中國藝術家和知識分子因無病呻吟、舞文弄墨而遭肅清，處以勞改之刑。要是在中國，沃荷老早就鋃鐺入獄了。不過對西方觀者來說，沃荷拿掉了毛主席的肅殺戾氣，在他筆下，毛主席搖身一變成了普普圖像，不過就是另一項資本主義商品。

一九八二年，沃荷造訪中國。攝影家克里斯多福‧馬考斯（Christopher Makos）拍下了安迪在天安門廣場的身影，他看起來就像背著背包、繫著腰包、掛著相機的一般遊客。若說沃荷扯下了毛主席的神祕面紗，中國也以其人之道還治其人之身。出了紐約大蘋果，沃荷在東方不過是個默默無聞的無名小卒。對這有五千年歷史的文化，他的普普觀點，令人尷尬：「我去看了萬里長城。真的是百聞不如一見。真的很了不起，實在、實在、實在是了不起。」

沃荷的私人世界

一九七四年，沃荷進行了一次大掃除。揮霍無度的他是個購物狂，買到他位於萊辛頓大道上的五層樓豪宅都成了大型垃圾場：裡頭到處堆滿手工藝品和拍賣商品（連紙袋都常沒拆）。所以沃荷只好窩到廚房和臥室棲身。他沒賣掉萊辛頓大道豪宅，而是乾脆搬出去，棄一窩古玩於不顧。他的新居坐落於東六十六街上，富麗堂皇，奢華貴氣。安迪的男友賈德‧強生曾替他裝潢辦公室，後來轉而打理起沃荷的居家世界。賈德的雙胞胎兄弟說：「幫安迪收拾整理時，賈德才算開始學設計。」他精挑細選出沃荷最上乘的收藏，東方風地毯、原始畫作及裝飾藝術風傢俱，然後以簡約經典的風格，替他布置新家。

沃荷老愛窩在家，吃糖果、看電視、跟朋友講電話閒聊。六十六街是他與世隔絕的安樂窩。據文森‧佛瑞蒙特透露，「很少人能登門入室。」沃荷和賈德及他的兩隻臘腸犬同住。這裡宛如他精神上的避風港。從一張安迪臥室的舊照可見他床頭堆滿宗教聖像和典籍。

沃荷開講

一九七五年，沃荷出版了大作《安迪·沃荷的普普人生》（*The Philosophy of Andy Warhol: From A to B and Back again*）。多年來受訪時總愛支吾其詞的安迪，在編輯帕特·哈克特鼎力協助下，終於肯開金口講話了。以「愛」為序章開場，「內褲力」為終章收尾，他天南地北侃侃而談。這本書有時讀起來會很痛苦，因為安迪想到什麼就寫什麼，大概介於豆豆先生和杜思妥也夫斯基的《白癡》（*Idiot*）之間。書一開頭就描述他看著鏡子，發現自己長了顆新痘痘，以滑稽的自毀式口吻繼續嘲諷：「我看起來糟透了，褲子鞋子都不搭，去的時機不對，也帶錯朋友，說錯話，也找錯人搭話……」儘管裝瘋賣傻，沃荷睿智的言論卻發人省思。談到人如何占據空間時，他形容不同個性的人各有其癖，見解逗趣，一針見血。

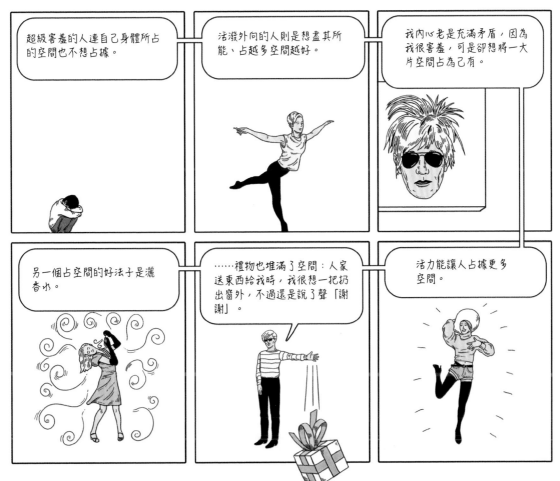

超級害羞的人連自己身體所占的空間也不想占據。

活潑外向的人則是想盡其所能、占越多空間越好。

我內心老是充滿矛盾，因為我很害羞，可是卻想將一大片空間占為己有。

另一個占空間的好法子是灑香水。

……禮物也堆滿了空間：人家送東西給我時，我很想一把扔出窗外，不過還是說了聲「謝謝」。

活力能讓人占據更多空間。

時光膠囊

一九七四年，沃荷開始製作起時光膠囊。他說自己是在搬家大掃除期間，把所有家當裝箱時，想到這點子的。事後，他買了更多紙箱，分門別類整理起他的雜物。辦公室無時無刻都有數個紙箱製作產出。一個時光膠囊通常裝有約兩百件物品，其中還有一些稀奇古怪的玩意，像是約翰·藍儂的日記、沃荷油膩的假髮（據一名檔案管理員說，這頂假髮看起來像路上被輾死的動物）、一隻高齡兩千年的木乃伊腳，甚至還有一片吃了一半的披薩。待紙箱裝滿，便用紙膠袋封箱，記上日期收好。一九七四年到一九八七年間，沃荷裝滿了六百一十二個時光膠囊，現收藏於匹茲堡的安迪·沃荷博物館。

沃荷將時光膠囊視為藝術品，還打算在藝廊展示出售。在博物館檔案室中，這些組合箱成排堆在工業風金屬架上，頗有赤裸裸的極簡主義美感。從四十四號箱的內容物可看出沃荷很瘋媒體，像是電影劇照、慘劇登上頭條的報紙（「死亡與災難」系列作品的素材）、藝廊邀請函（包括一封文采飛揚的杜布菲宣傳信）、時裝照，以及他自己的廣告作品。除此之外，裡頭還有待閱的小說（大都是滑稽的故事）和信件，由其獨特的圖樣和時裝款式可猜出當時的年代。

箱裡裝滿大量雜物，收藏規模之大，令人不禁歎為觀止。雖然不少膠囊已經藝術史學家過目，但沃荷辭世後二十五年間，有些箱子仍舊塵封。心理治療師認為收藏癖算是一種自我療法，因為感到無助，覺得遭世人遺棄，孤獨難耐，才會忍不住不斷收集物品，藉此尋求慰藉。沃荷內心的焦慮十分深切。他害怕湮沒、遺忘，才收集日常生活碎片成癮，無法自拔。

一八九○年，心理學家威廉·詹姆斯提出了收藏家有很多種的說法，令人拜服。沃荷屬於哪一種收藏家？在萊辛頓大道，沃荷算是個囤積狂。有趣的是，從時光膠囊可看出他收藏鑑賞力的改變。或許是因為槍擊事件，或母親在一九七二年去世，他的觀點才會隨之扭轉。或者是因為沃荷愛上了男友幫他弄得有條有理的家和簡潔有效率的新辦公室。後期沃荷成了分類狂。寫上日期、一模一樣的紙箱堆砌出井然有序的假象。然而，這不過是個幌子，畢竟裡頭散落著雜七雜八的紀念品。

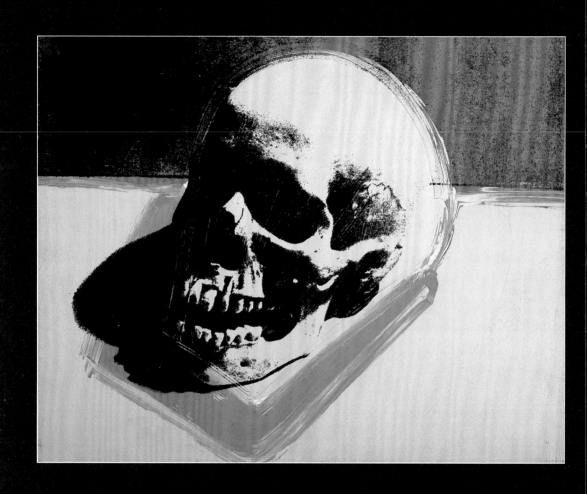

《骷髏頭》（*Skull*）

安迪・沃荷，一九七六年

合成樹脂漆及帆布絹印畫

死亡再度光臨

在一九六〇年代「死亡與災難」系列作品中,死亡看似遙不可及,主角多半是陌生人或宛如天仙、不屬於人界的明星。一九七〇年代,沃荷再度重拾死亡這個主題,但這回死亡卻如影隨形,近在咫尺。沃荷死過一次又復活重生,傷痕累累的身體不時提醒著他,自己曾與死神擦身而過。他比誰都清楚,「人生苦短,有時轉瞬即逝,一去不復返。」

對死亡著迷的沃荷在巴黎的老舊跳蚤市集買了一顆骷髏頭。這顆骷髏頭是畫作中「提醒人終將一死」的典型符號,提醒我們人生苦短,瞬息即滅。在一張拍立得照片中,安迪還將骷髏頭放在肩頭。歷史學者認為,由此可見沃荷已欣然接受自己終將一死,但我不認同。安迪極度恐懼死亡。他是為了對抗死亡,才會拚命拉攏死亡。那張和骷髏頭合照的拍立得照片,是沃荷樣子最開心的影像之一。他簡直就是當著死亡的面笑開懷,骷髏頭也咧嘴露齒,報以一笑。

沃荷請攝影家羅尼・卡特隆(Ronnie Cutrone)從各種不同角度拍攝這顆「骷髏頭」,再從中選出一張照片來製作「骷髏頭」系列作品。雀屏中選的那張照片陰森詭異。卡特隆注意到骷髏頭的影子看起來就像胎兒的頭,生命之始與死亡比鄰而坐。沃荷以巧手強調了生命與無生命的對比。骷髏的雙頰及太陽穴加上了誇張的陰影,暗示空洞處的血肉已消蝕殆盡。而不相稱的迪斯可風搶眼亮色就像電擊,將朝氣蓬勃的活力注入無生命體中。觀者看了彷彿親身體驗五四俱樂部的狂歡夜,年輕人和俊男美女雲集,迪斯可音樂震耳欲聾,燈光秀熱鬧無比,安迪也從中覓得活力。在生命即將步入尾聲之際,雖避不了一死,他卻以普普的樂觀一笑置之。何樂而不為呢?畢竟死亡就潛伏身邊。

在安迪・沃荷博物館中,有一組骷髏頭絹印畫作成排掛起。就像艾索・斯古的系列肖像畫一樣,每幅帆布畫的色調也有所不同,但作品精神卻南轅北轍。熱情洋溢的艾索活力四射,走來走去,在相機前搔首弄姿,這一系列重複出現的骷髏頭卻有如死亡的喪鐘,為亡者響起。

教堂男孩

提起自己的信仰時，沃荷總愛閃爍其辭，問他是否相信上帝，他回答：「應該信吧。我喜歡教堂。」就算是在銀色工廠縱情享樂的全盛時期，也有人目睹沃荷在他居住社區的教堂出沒。遭槍擊後，他開始上聖公會神憩教堂（The Episcopal Church of Heavenly Rest）參加彌撒，還到教堂廚房當志工幫忙煮湯。後來搬去東六十六街，他便固定上聖味增德堂（Saint Vincent Ferrer），喜歡趁教堂空無一人時，在裡頭靜坐。

沃荷晚期的宗教藝術常受世人忽略。他的十字架系列作品將基督教象徵符號孤立出來。他頌揚的是平凡百姓的信仰，筆下的十字架是簡樸的木製十字架，可在地方宗教店鋪買到，讓人握著望彌撒的那種。

他將這個日常隨處可見的圖像放大，印在七又二分之一英尺長的巨大帆布上。分析心理學始祖榮格認為，世人都對十字架有所共鳴，十字架宛如不朽的符號，象徵著接納與社群。沃荷這個體弱多病的孩子、銀色圈子中沉默的偷窺者，一直不斷在世界上找尋自己的安身之所。

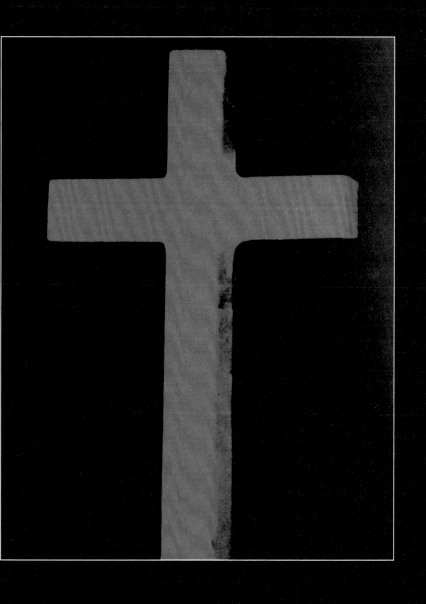

《十字架》（*Cross*）

安迪‧沃荷，約一九八一至一九八二年

合成樹脂漆及帆布絹印畫。
90 × 70英寸（**2.28 × 1.77**公尺）

最後的日子

沃荷這幾年來一直飽受膽囊病痛所苦。他嘗試了一些另類療法，像是吞維他命，隨身攜帶療癒水晶，飲食力求健康等。一九八七年初期，沃荷的痛苦加劇，卻仍拒絕上醫院。他相信：「要是我又進醫院，就出不了院了。再開一次刀我肯定熬不過。」他和布莉姬・柏林見面。布莉姬不久就要斷食，慫恿嗜甜食的安迪跟她一起大啖巧克力。不過愛吃甜食的安迪痛得太難受了，實在是「心有餘而力不足」。

二月十八日星期二，沃荷整個人痛不欲生，但仍硬撐著下床去參加設計師佐藤孝信在隧道夜店的時裝發表會。那一晚，沃荷喜愛的元素全齊聚一堂：精英雲集，滿室浮華，他本人還偕邁爾士・戴維斯（Miles Davis）一同去看秀。從他日記最後一頁來看，當晚他似乎玩得很開心，只不過對邁爾士的服裝有點心生妒忌：「（他們）寄來衣服，穿上後我看起來活像利伯洛斯（Liberace）*⋯⋯接著動身去隧道，他們把最好的化妝室給了我們，可是裡頭依舊冷得要死。我帶上了所有的化妝品。邁爾士・戴維斯也在那裡，他的手指是如此纖細⋯⋯他們選了件價值五千美元的服裝給邁爾士穿，上頭還印有金色音符，十分華麗，我則什麼都沒有。真是過分⋯⋯」

> * 譯註：利伯洛斯是名美國歌手，衣著誇張花俏。

然而痛苦並未減輕，最後他終於自己住進醫院，預定動膽囊切除手術。術後沃荷病情似乎穩定下來，還跟醫院員工談笑風生。翌日早上五點三十分，他心臟病發，相當嚴重。醫生雖盡了全力搶救，這次卻回天乏術。二月二十二日星期日早上六點三十一分，醫生正式宣告他死亡，享年才不過五十八歲。哀悼會也挺有沃荷式風格：感覺就像沃荷將他成名的十五分鐘發揮得淋漓盡致。隔日保羅・莫瑞賽感歎：「他的確是赫赫有名。」

沃荷在飯店大廳拍照，約一九七〇年。

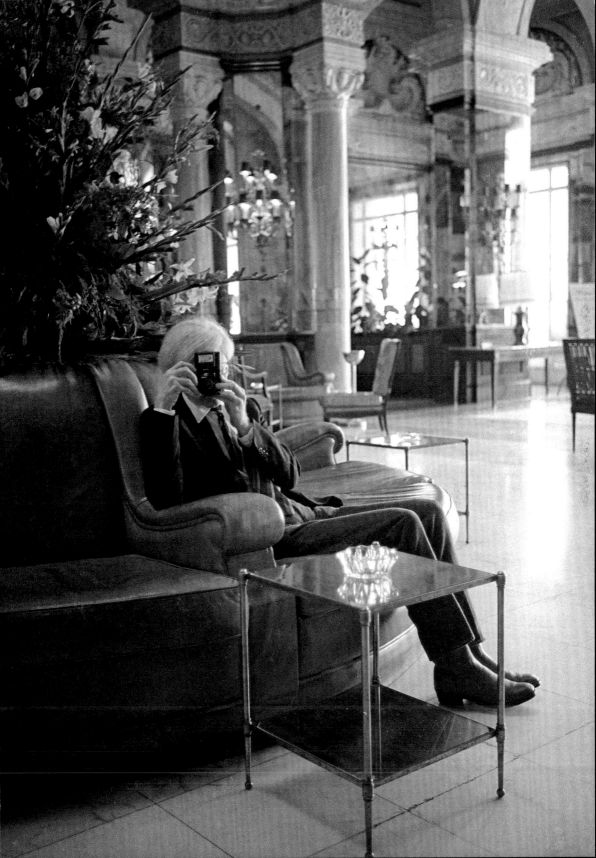

圖片來源

All works by Andy Warhol, including those featured in the illustrations, © Copyright The Andy Warhol Foundation for the Visual Arts/ARS, NY/DACS 2014.

4 Image copyright The Metropolitan Museum of Art/Art Resource/Scala, Florence, **22** Digital image, The Museum of Modern Art, New York/Scala, Florence. © Jasper Johns/VAGA, New York/DACS, London 2014, **28** (*Girl with Ball* featured in illustration middle right) © The Estate of Roy Lichtenstein/DACS 2014, **28** (*The Kiss* featured in illustration bottom right) © The Estate of Roy Lichtenstein/DACS 2014, **29** (poster featured in illustration top right) Claes Oldenburg, *The Store*, Study for a Poster, 1961. Watercolour and collage on theatre poster, 27¾ x 21¾ in (70.5 x 55.3 cm), list. Copyright 1961 Claes Oldenburg, **32-33** Digital image, The Museum of Modern Art, New York/Scala, Florence, **55** © Steve Schapiro/Corbis, **61** top Photo by Rose Hartman/Time Life Pictures/Getty Images, **61** bottom Courtesy of BMP Media Holdings, LLC, **71** Photo by Richard Stoner, **77** © Jack Nisberg/Roger-Viollet/TopFoto.

參考書目

'Andy Warhol's Mao', Christie's sales catalogue, 2006.

Angell, Callie. *Andy Warhol Screen Tests: The Films of Andy Warhol Catalogue Raisonné*, Abrams, 2006.

Barthes, Roland. *Camera Lucida: Reflections on Photography*, Vintage, 2000.

Baudrillard, Jean. *The System of Objects*, Verso, 2005.

Beyeler, Ernst, et al. *Andy Warhol: Series and Singles*, Yale University Press, 2000.

Colacello, Bob. *Holy Terror: Andy Warhol Close Up*, HarperCollins, 1990.

Danto, Arthur C. *Andy Warhol*, Yale University Press, 2009.

Dillenberger, Jane Daggett. *The Religious Art of Andy Warhol*, Continuum, 1998.

Galella, Ron. *Warhol by Galella, That's Great!* Monacelli Press, 2008.

Geldzahler, Henry and Robert Rosenblum. *Andy Warhol: Portraits of the Seventies and Eighties*, Thames & Hudson, 1993.

Goldsmith, Kenneth, ed. *I'll Be Your Mirror: The Selected Andy Warhol Interviews*, Carroll & Graf, 2004.

Guiles, Fred Lawrence. *Loner at the Ball: The Life of Andy Warhol*, Black Swan, 1990.

Haden-Guest, Anthony. *The Last Party: Studio 54, Disco, and the Culture of the Night*, William Morris & Company, Inc, 1997.

Hartley, Keith. *Andy Warhol: A Celebration of Life and Death*, National Galleries of Scotland, 2008.

Jung, Carl. *The Archetypes and the Collective Unconscious*, Routledge, 1991.

Koch, Stephen. *Stargazer: Andy Warhol's World and his Films*, Marion Boyars, 1985.

Lasch, Christopher. *The Culture of Narcissism: American Life in an Age of Diminishing Expectations*, W.W. Norton & Company, 1991.

McLuhan, Marshall. *The Medium is the Massage*, Penguin, 1967.

Name, Billy. *All Tomorrow's Parties*, DAP/Frieze, 1997.

Sontag, Susan. *On Photography*, Penguin, 1977.

Stein, Jean. *Edie: An American Biography*, Alfred A. Knopf, 1982.

Ultra Violet, *Famous for 15 Minutes: My Years with Andy Warhol*, Mandarin Press, 1988.

Warhol, Andy. *Andy Warhol: Portraits of the 70s*, Random House, 1980.

Warhol, Andy. *'Giant' Size*, Phaidon, 2009.

Warhol, Andy. *The Philosophy of Andy Warhol: From A to B and Back Again*, Harcourt Brace Jovanovich, 1977.

Warhol, Andy and Pat Hackett. *POPism: The Warhol Sixties*, Harcourt Brace Jovanovich, 1980.

Watson, Steven. *Factory Made: Warhol and the Sixties*, Pantheon Books, 2003.

致謝

致吾愛馬修。

在此要誠摯感謝羅倫斯金出版社願意接手這本瘋狂的小書。筆者也非常感謝奧格斯·希蘭充滿創意的指引。感謝喬·萊特福持續支持我，感謝梅麗莎·丹尼細心賜教，並縝密校對稿件。感謝茱莉亞·羅克斯頓找來這麼棒的圖片。感謝傑森·瑞貝羅對設計付出的心力，感謝梅蘭妮·穆艾斯巧手貢獻。在此更要大力感謝安德魯·萊伊，他從一開始就力挺這本書出版。另外，非常感謝莎拉·羅菲塔，在寫書初期給予我鼓勵及支持，感謝喬·馬許不吝指教。

我還要感謝我的爸媽這些年來對我的支持。感謝露露和山姆帶給我不少樂子。

凱薩琳·英格蘭，二〇一三年。

凱薩琳·英葛蘭

凱薩琳是自由藝術史學家。畢業於格拉斯哥大學，取得一級榮譽學位，就學期間也是哈尼曼獎學金得主。專研十九世紀藝術的她，取得科陶德藝術學院藝術碩士學位後，進了牛津大學三一學院攻讀博士學位，畢業後在牛津大學莫德林學院擔任特聘研究員。凱薩琳曾在佳士得美術學院教授碩士課程，並曾於倫敦帝國學院開課，教大學生藝術史。她也曾在泰德現代美術館開課，並在「南倫敦藝廊」擔任過私人助理一職。她現和家人同住倫敦。

安德魯·萊伊

安德魯是插畫家，為窺秀插畫工坊（Peepshow）會員。他曾就讀於布萊頓大學（Brighton University），與來自世界各地的客戶合作廣告、印刷、出版及動畫，現居倫敦，在當地開業。

李之年(譯者)

成大外文系畢，英國愛丁堡大學心理語言學碩士，新堡大學言語科學博士研究。專事翻譯，譯作類別廣泛，包括文學、奇幻小說、精神科學、科普、藝術、食記散文等。近期譯作：《死亡與來世：從火化到量子復活的編年史》、《失控的自信》。

Email: ncleetrans@gmail.com